KANT

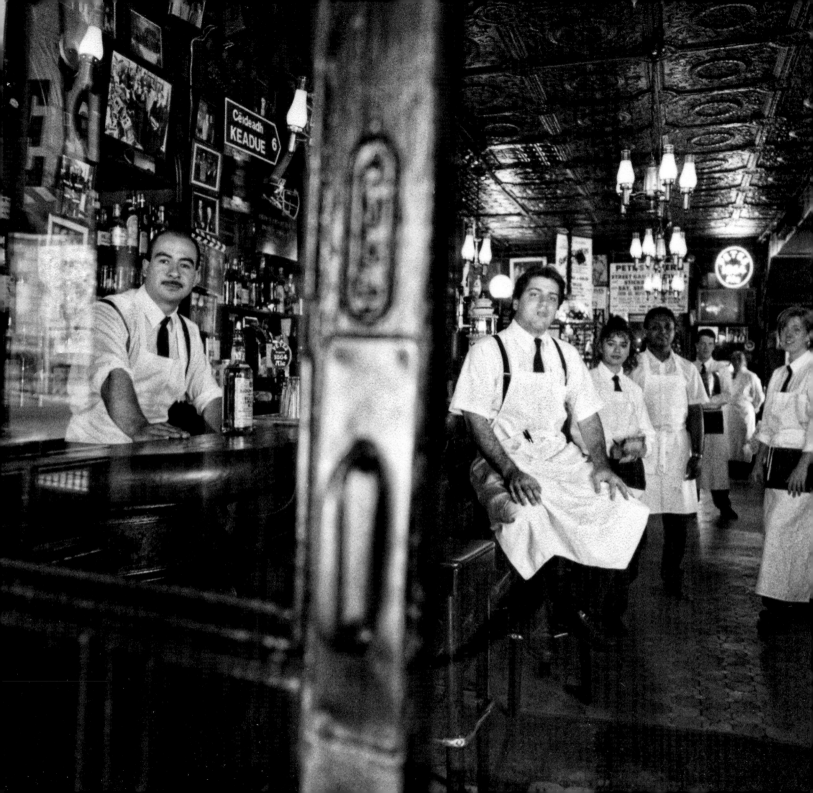

MOJE BARY NEW YORK COLLECTED BARS

Jiří George ERML

Frontispice: Pete's Tavern, 1992

Daleu DeGroffovi

slavnému newyorskému barmanovi, otci newyorské koktejlové renesance,

který od počátku podrobně sledoval Ermlův projekt.

Jeho respekt k Ermlově tvorbě i pomoc byly autorovi nezapomenutelnou podporou.

For Dale DeGroff

the famous New York bartender, father of the city's cocktail Renaissance,

who closely followed Erml's project from the beginning.

His help and his respect for Erml's work were a source of unforgettable support.

Je nepochybně nekonečné množství New Yorků: uchovávaných v paměti obyvatel i v digitálních kamerách návštěvníků, v knihách, vyprávěních, zasvěcených názorech i sebejistých postřezích. Jakkoli se zdá, že se celek města nemění, je jeho mikrokosmos jakoby nezachytitelný, sdílený každým z nás rozdílně. Z doby, kdy New York zvolna nabýval na podobě známé z dnešních pohlednic, je jen málo míst, která od svého vzniku trvají na svém charakteru a nepodléhají neustálým stylovým a funkčním rozmarům; je jen málo míst, kde se čas zbůhdarma a přirozeně vrství a ukládá. Patří k nim snad jenom Newyorská veřejná knihovna a pak už právě jen nezjistitelný počet těchto starých náleven, hostinců, barů, rozsetých nejen po Manhattanu, Harlemu a Brooklynu, ale i po Staten Islandu a ostatních částech města.

K Ermlovým prvním okouzlením patřil objev úzkých, leč těžkých dveří pod nápisem *Milano's*: shledání s tišinou poloprázdného baru, světem spočinutí, světem bez hudby a s tlumeným cinkotem skla. *Poslední místo, kde se ještě udržuje odstup*, říkával George. *For those who know*, k tomu dodává nápis nad chromovanou pokladnou s dávno ušoupanými číslicemi, jichž se *bartender*, jak se zde barmanovi říká, dotýká jen popaměti. I z nejzazšího místa u pultu lze pozorovat němé kontrastní světlo E. Houston Street, chatrče vodojemů na protilehlých střechách, poskakujícího vandráka s kelímkem chrastícím drobásky nebo korejského zelináře. Uvnitř rytmus pozdvihovaných sklenic, ruka výčepního přebírající vějířek bankovek po každé další sklenici guinness, James Dean na zažloutlé novinové stránce, JFK na pravé fotografii, police zapomenutých předmětů, *no credit cards accepted atd. Milano's* je svým způsobem úvod do klasiky – únik a exil. Ermlova potřeba fixovat jevy a předměty, jimž hrozí vytěsnění z naší paměti, je ovšem zcela nesentimentální, i když na druhé straně souzní i nepřímo s emocí exulanta zachraňujícího svou minulost, resp. to, co mizí a co se jevově vytrácí.

Většina těchto barů si zachovává často neuvěřitelně úzký vstupní prostor, ubíhající kolem namnoze opuštěných stolků do temnot, a odráží původní uspořádání *saloonů*, tak jak vznikaly nejen v New Yorku, ale i na americkém Západě; v oné podivné směsici vkusu starých obyvatel Nové Anglie i pod tlakem různých evropských přistěhovaleckých vlivů, především irských z okolí Corku a německých, většinou porýnských. Vlastní linka baru obvykle počínala tabákovým pultem, za kterým trůnila skřínka s vybranými likéry, a končila zaoblením, u něhož bývalo ještě místo na led a později lednici. A pak následovaly samozřejmě tzv. *wine rooms*, jejichž přepážky už leckde zmizely, což také bývalo, jako např. v *Boat Livery*, rybářském baru na City Island (*Nobody's perfect except the Captain*), označení pro pokojíky s dámami. Zabloudíme-li do Malé Itálie a kolem SOuth of HOuston, překvapí nás *Sharks/Spring Loungue*, kde bartender ozbrojený doutníkem určitě jakživ neviděl více než tři hosty (v koláži barového zrcadla se usmívá do podpisu Madonna, Sinatra a Reagan), neustále záhadně přecpané *Fanelli Café* nebo *Old Town Bar* na Osmnácté, jehož pult se táhne výjimečně vlevo, stěny pokryté zrcadly ho však zmnožují až do nepatrného holandského zátiší; pak s troškou místního pohrdání mineme vývěsní štít *McSorley's Old Ale House*, hostinec, jenž jediný vystoupil ze skrytosti a propůjčuje své stáří (založen 1854) v pravidelných časových intervalech přílivu turistů a omšelého úřednictva z dolního Manhattanu, abychom na samém okraji East Village, za všemi kavárnami a kluby, pyšně skončili u *Vasac's*, neboli *U Vazačů*, kteří prý pocházeli z Čech. Tyto bary a pravé hospody jsou asi jedinými místy v NYC, kde lze zbůhdarma kláboset, kde lze být sám a kde ještě existuje rozmarná náhoda. (Americký bar, tak jak ho známe a jak si ho vytvořila a svého času tolik obdivovala Evropa, vzpomeňme jen Adolfa Loose, vznikl paradoxně bez originální předlohy: v americké skutečnosti vlastně neexistuje.) Většina těchto dřevěných hostinců s plechovým stropem (požární předpis) není ani v rejstříku

bedekrů, ani se neuvádí v týdenních rekvizitářích módních výstřelků, v noci se před nimi neshromažďují žluté taxíky. Většina z nich má pouze své lokální publikum, nešťastníky i šťastlivce, které ještě nepohltila univerzální pachuť, ani teror multikulturního obžerství.

Snad nikde jinde neprožije nově příchozí při vstupu tak ostře pocit cizince či vyloučenosti, a nikde jinde tak rychle pocítěnou výlučnost neztratí. Tento labyrint emocí se pochopitelně odvíjí od muže za barem, od podoby jeho jazyka, jeho gest. Na něm vlastně záleží, je-li prostor, do něhož vstupujeme, jen dalším obrazem, či promění-li se v prostředí, které se načas stává naším mikrosvětem. Stejně jako je linie baru svým způsobem hranicí, hranicí mezi naší nejistotou a důvěrou, mezi uzavřeností a možností ji zrušit. Prodlení, po kterém bartender nabídne překročení oné hranice, patří k jeho typickým výsadám a samozřejmě i charakteru.

Ermlovy sebrané bary poukazují však především na tradici místa. Většina z hostinců byla založena v devatenáctém století nebo na počátku dvacátého, s vlnami přistěhovalců z Evropy, především z Anglie, Irska, Skandinávie či Německa, jak sem dorážely ještě těsně po první válce. Mezi rokem 1860 a 1900 patří povolání hospodského a majitele baru jak ve velkých městech, tak na americkém Západě mezi jedno z nejobvyklejších povolání. Mark Twain poznamenává, že na Západě náleží právník, vydavatel novin, bankéř, podvodník, hazardní hráč a hospodský do stejné společenské vrstvy, *it was the highest*. Evropští přistěhovalci si s sebou přinášejí samozřejmě i nenahraditelnou lásku k oblíbenému nápoji ze ztracené vlasti: je to doba, kdy se zakládají zahradní restaurace, tančírny, puby, kam se dováží neuvěřitelné množství likérů a lihovin, jejich přehlídka podle různých druhů je dodnes nezbytným doplňkem těchto barů (je to samozřejmě také doba, kdy vzniká *antisaloon league* jakožto předzvěst pozdější prohibice). Němečtí přistěhovalci si dovážejí dokonce původní mobiliář. Záhy však byly založeny nábytkářské firmy specializované na zařízení saloonů a barů. Výrobky firem *Brunswick − Balke − Collender* a *Claes and Lehnbeuter* z východního pobřeží se objevovaly takřka všude. Jejich barové bufety, příborníky, skříně, barové stolky, židle a biliárové stoly nejsou jen odezvou evropské tradice, resp. dobové pozdně viktoriánské gotiky a novorenesančního historismu, ale především výrazem touhy po reprezentaci prvních přistěhovalců, snících o finančním úspěchu a chovajících naději na společenskou výlučnost, což vše tehdy *saloon* jako sociální centrum svou stylizací přibližoval, neboť svým způsobem nahrazoval absenci původního měšťanského salonu. Skoro polovina hostinců a barů, která v posledních desetiletích devatenáctého století vznikla, patřila novým přistěhovalcům, většinou Němcům a Irům, a tradice původní komunity se na mnoha místech tvrdohlavě udržuje dodnes.

Zvláště v *Breukelenu*, dnešním Brooklynu, požívají původní dřevěné bary skutečnou úctu i vážnost. *Montero, John Hanley's* jsou totiž nejen staré dřevěné bary, nenápadná znamení dávných míst, ale i původní komunity, jež mají jen málo společného s tradiční měšťanskou představou bodrých sousedů, ale hodně se společně pociťovaným řádem vlastního mikrosvěta, který se utváří mimovolně a spontánně uvnitř společenství. Staroanglický *Teddy's* ve Williamsburgu nebo bývalá zahradní vinárna *Balzano's*, které vznikly po zrušení prohibice v první polovině třicátých let na slavném Red Hooku (tam, kde svá léta učednická trávil Al Capone a kam se ještě v devadesátých letech nedoporučovalo zamířit volným krokem), jsou nejen významné alternativní scény, snažící se ovlivnit úřednictvo, komunální politiky, místa, kde lze bezplatně na lístku inzerovat svá přání a potřeby (*See George Erml for more details*), ale i poslední místa, kde ještě existuje pravá bohéma.

Naopak na Staten Islandu dokumentují zašlou slávu dříve elegantního ostrovního předměstí New Yorku: tedy na ostrově, kterému vévodí pohoří manhattanského odpadu; v přízemí starých klasických domů, se sloupovím a verandami, si majitelé barů ještě dopodrobna a pyšně pamatují historii svého baru i jména těch, kteří ho postavili a zařídili. Tady ještě dodnes s hrdostí prohlašují, že jejich bar byl založen původně za prohibice jako *speakeasy*. Zde se také nejzřejměji vrství čas, jak se v příručních knihovnách přiřazují k sobě nové a nové ročníky baseballových encyklopedií (*The Complete and Official Record of Major League Baseball*) nebo fotografie těch nejlepších pálkařů, Babem Ruthem počínaje, či všech těch mistrů světa těžké váhy i s daty narození; tady vrnící lednice znamená, že je stále tou jedinou a první skvělou lednicí na kupu ledu, stejně jako telefonní budka tou první Bellovou hostinskou telefonní budkou s dřevěným tvarovaným sedátkem, stejně jako je i automat na cigarety původním automatem, který funguje stejně dobře, jako fungoval za časů egyptek. Člověk se studem znovu shledává zbytečnost té nepochopitelně marnivé a nikdy nekončící výměny předmětů, v nichž ani nestačíme objevit duši. A je tu také *George's Rockaway Cove / Summer Bar*, pobřežní hostinec, kam se dle místní mytologie jednou za rok s hurikánem přivalí obrovská vlna, jež celou nálevnu zaplaví, takže do tohoto podniku mohou vstupovat pouze zasvěcení, které prudký náraz živlu z barové židle nesmete a neodvleče na širý Atlantik, nebo novicové, kteří jsou ochotni se na vlnu po celý rok za pomoci *Murphy's Irish Stout* pečlivě připravovat. Bary na Staten Islandu jsou světem, jenž se ještě vyprávěl a který ostrovní atmosféra rozptýleného světla uchovává v bezpečné vzdálenosti od neustálých změn a prchavých senzací. Takové bary jsou samozřejmě i v Queensu (*Woods Inn*, na kraji hřbitova, u jediných newyorských závor) a v Bronxu (čtoucí muž na fotografii *Golden Note Café* neměl jiné obydlí), ale to jsou již jen zbylé ostrůvky, které se zvolna propadají pod tíhou soudobé obecné uniformity.

A to je vlastně i klíč k důvodům, které Ermla tak zarputile vedly ke sbírání původních newyorských barů. Dlouhé období se zabýval tématy z okruhu uměleckých řemesel, architektury, rozličnými stopami naší kultury, a newyorské bary byly mu náhle prostorem, kde lze ještě v detailu sledovat vrstvení času, a kde navíc jsou věci přirozeně a s láskou ponechány na původních místech, v původním rozvrhu, funkci, úctě, aniž by byly renovovány, prodávány do muzeí, nahrazovány něčím stále dokonalejším. Prostorem, kde žádný předmět minulosti neztrácí svůj význam a smysl v lidských zvycích ani v okamžicích osamění. Erml nevstupuje do lidských dějů a osudů, uchovává si odstup, aby v technicky složitých podmínkách dokumentoval jen to, co vlastním zpovrchněním života sami ztrácíme, a zároveň jako by se chtěl i tím skepticky vrátit k původnímu smyslu fotografování. V pozdní, dnes také již neexistující harlemské *Casablance* i ve stále ještě ztajené, slavné greenwichské *Chumley's* nalezl obrazy, jež jsou oním původním zrcadlením, které sice můžeme zahlédnout sami, ale které jsme dávno vnímat přestali – obrazy, které jsou jen tím, čím jsou: dokonalým zachycením vytrácející se originální předlohy světa minulého století.

Kristián Suda, 2012

Jiří / George Erml – Collected Bars

…hidden to the cursory glance… Peter Handke

Jiří/George Erml – for his friends, this familiar double name is like a metaphor for his work as a photographer. Few people have so consistently quoted from the tradition of Czech photography (and the Czech School), and few exiles have clung so steadfastly to an image of the country to which they emigrated.

Jiří came to terms with Czech tradition and its legacy, and followed in its footsteps through inner conflicts and reflections upon this legacy. When one day we will look back at his work as a whole, we will find that these relationships and reflections were not just a sense of continuity, the usual search for a foundation, for one's roots, or for artful speculation, but that they represent an ongoing conflict conditioned by its complexity and the act of constantly comparing oneself with what is and what was, with the image of memory and with the shape of the present. Erml's early interest in the Czech baroque, as well as the invariants of modern and surrealist still-lifes – as well as his socially engaged look at the false rituals of the totalitarian regime and the ubiquitous grotesque illusions, masks and disguises of 1970s Bohemia – were not a cautious and aimless wandering along vain uncertainty, success and sensation, but a concentrated deliberation of the relationships between the object and its shape in relation to human actions. His interest in the shape of works made by the human hand is at the same time an interest in the meaning of the various objects within human life, and is thus indirectly related to the inexorable process of aging, transformation, disappearance and the gradual loss of once intimately familiar things from human memory.

And then there is George, with his "Founding Fathers" image of America, able to finally apply his exactitude, to work for museums and private collections, on monographs of visual artists and architects, on exhibition catalogues and the catalogues of renowned auction houses.

Although his artistic creations from the second half of his life looked at many different subjects, within the now fulfilled oeuvre of Jiří/George Erml, the New York bars from the 1990s represent a uniform whole that, almost paradoxically, brings together the two main sources of his work. It would of course be overly simplistic to reduce the characteristics of his work to this series – and yet, with the benefit of hindsight, his bars represent a kind of sum of his visual style, the culmination of his search, unfortunately including the tragic attributes and personal isolation that bars represented in his life. The interior of New York's bars and the community of people that visit them presented Erml with stylish, original spaces, a preserved morphology of objects and their ubiquitous and never-ending circulation, so inimitably magical in the bars' changing light and half-darkened spaces.

Of course, there is an endless number of New Yorks: preserved in the memories of its residents and in the digital cameras of visitors, in books, tales, informed opinions and self-assured observations. As much as it may appear that the city as a whole does not change, its microcosm is elusive, shared by each of us in a different way. Ever since New York slowly began to take the form we know from today's postcards, very few places have managed to maintain their original character and avoid succumbing to the never-ending whim of style and function; there are few places left where time has been laid down and layered naturally and free of charge. One such place is the New York Public Library; others are the impossible-to-know number of old tap-rooms, pubs, and bars scattered throughout Manhattan, Harlem, Brooklyn, Staten Island and the city's other neighborhoods and boroughs.

One of Erml's first sources of enchantment was the narrow but heavy door underneath the sign *Milano's*: A half-empty backwater, a world of repose, without music – just the subdued clinking of glasses. "The last place where people still keep a distance," George used to say. "For those who know," adds the sign above the chrome-plated cash register, the numbers on the keys worn off long ago, which the bartender exclusively operates by touch. Even from far back at the end of the bar, you can see the stark, mute lights of East Houston Street, the water towers on the rooftops across the street, a hobo hopping about with a cup of spare change, or a Korean greengrocer. Inside is the rhythm of raised glasses, the bartender's hand accepting a bunch of banknotes for each additional glass of Guinness, James Dean on a yellowed newspaper page, JFK on a real photograph, shelves of forgotten items, *no credit cards accepted*. In its own way, *Milano's* is an introduction to the ancient institution of escape and exile. And yet Erml's need to capture objects and phenomena at risk of being displaced from our memory is entirely unsentimental, although it does indirectly resonate with the emotions felt by an exile looking to preserve his past, i.e., things that are disappearing and fading away.

Most such bars have retained an often unbelievably narrow entryway. One enters the darkness past what are usually empty tables. They thus recall the original arrangement of the old saloons that could be found not only in New York, but in the American West as well. The result is a strange mixture of the aesthetic taste of the old inhabitants of New England, influenced by several waves of European immigrants, primarily Irish from around Cork and Germans, mostly from the Rhineland. At the beginning of the bar there was usually a tobacco counter over which loomed a cabinet with selected liqueurs. It was rounded at its end, often with a place for ice (later, a refrigerator). There followed the "wine rooms" (which denoted "rooms with ladies"), many of them without a bar or counter – such as at the *Boat Livery*, a fishermen's bar on City Island (*Nobody's perfect except the Captain*). If we wander into Little Italy and through SoHo (South of Houston), we stumble across *Sharks/Spring Lounge*, where the bartender, armed with a cigar, has never seen more than three guests at a time (within the collage of the bar mirror, he smiles at signatures of Madonna, Sinatra, and Reagan); then there are the mysteriously always-crowded *Fanelli Café* or the *Old Town Bar* on Eighteenth, whose bar veers off exceptionally to the left, but whose mirror-covered walls multiply it into a subtle Dutch still-life. With a minor dose of local pride and disdain, we pass by the sign advertising *McSorley's Old Ale House* – the only pub to step out of the shadows and at regular intervals lend its age (founded in 1854) to masses of tourists and the occasional office worker from Lower Manhattan – until we reach the edge of the East Village, past all the cafés and clubs, and proudly end up at Vasac's (or *U Vazačů*), who, it is said, came here from Bohemia. These bars and true pubs are perhaps the only places in NYC where you can shoot the shit free of charge, where you can be alone, and where

there still exists such a thing as random chance. (An aside: the American bar as we know it and as Europe created and once upon a time adored so much – think Adolf Loos – was paradoxically created out of thin air: there is no such thing in American reality.) Most of these wood-paneled taverns with their sheet metal ceilings (fire regulations) are not found in any guidebooks, are not listed in the weekly fashion magazines, nor are there any yellow taxis lined up outside of them at night. Most have their local audience, poor sods as well as more fortunate souls who have so far avoided being devoured by the omnipresent foul taste or terror of multicultural gluttony.

Probably nowhere else does a newcomer experience such an intense sense of being a stranger or outsider, and nowhere else will he lose this sense of exclusion so quickly. This labyrinth of emotions naturally depends on the man behind the bar, the way he speaks, his body language. It is up to him whether the space we are entering is just another image, or whether it is transformed into a place that, for a time, becomes our miniature world – just as the line of the bar forms a kind of border, a border between our uncertainty and trust, between a closed world and the possibility of entering into it. The pause after which the bartender offers the possibility of crossing the boundary is one of his trademark privileges, and of course a part of his character.

Erml's selected bars nevertheless emphasize the tradition of the place. Most of these bars were founded with the wave of European immigrants in the 19th or early 20th century – English, Irish, Scandinavians, Germans – who continued to arrive until shortly after the first war. Between 1860 and 1900, one of the most common occupations – in large cities just as much as in the American West – was that of innkeeper or bar owner. Mark Twain noted that in the West, "the lawyer, the editor, the banker, the chief desperado, the chief gambler, and the saloon-keeper, occupied the same level in society, and it was the highest." European immigrants also brought with them their distinctive love for the popular drinks of their lost homeland: the era saw the founding of outdoor restaurants, dance halls, and pubs, and the import of an unbelievable volume of liqueurs and spirits. To this day, it is an unwritten rule that the full range of spirits is proudly displayed behind the bar. (The era also saw the founding of the *Anti-Saloon League*, a precursor to Prohibition). German immigrants even brought with them the original furnishings. Soon, however, special furniture companies were founded that specialized in furnishing saloons and bars. The products of the East Coast companies of *Brunswick-Balke-Collender* and *Claes & Lehnbeuter* could be found just about everywhere. Their buffets, silverware, cabinets, barstools, chairs, and pool tables are more than a mere echo of European tradition – late-Victorian Gothic and neo-Renaissance styles. Above all, the companies' designs reflect the first immigrants' desire for ostentation – dreaming as they did of financial success and hoping to attain a level of social exclusiveness. In its style and as a center of social life, the saloon offered all this, and in a way made up for the absence of the original middle-class salon. Nearly half the bars and inns that were founded in the last decades of the 19th century were owned by immigrants – primarily Irish and Germans – and in many places the tradition of the original community is stubbornly defended to this day.

Especially in *Breukelen* – today's Brooklyn – the original wooden bars enjoy a true level of respect and reverence. *Montero* and *John Hanley's* are not just old wooden bars, inconspicuous reminders of ancient places. They also represent an original community that has little in common with the traditional bourgeois idea of jovial neighbors but a lot in common with the sense of order of one's own miniature world, a spontaneous chance construction within society. The old English *Teddy's* in Williamsburg or the former outdoor wine bar *Balzano's*, which after the repeal of Prohibition in the early 1930s were established in the famous Red Hook neighborhood (where Al Capone learned his trade and which

as late as the 1990s was still a place best avoided), are not just important alternative hangouts trying to influence office workers and local politicians, places where you can advertise your needs and desires on a piece of paper free of charge ("See George Erml for more details") – they are also the last places where you can still find a true *bohème*.

On Staten Island, on the other hand, bars document the bygone fame of New York's formerly chic island suburb: On this island dominated by a mountain of Manhattan's garbage, the owners of bars on the ground floor of old, classic houses with columns and front porches still proudly remember every last detail of their bars' history, including the names of those who built and ran them. To this day, they will proudly declare that their bar was founded as a speakeasy during Prohibition. Here, too, time is layered most visibly, for instance in the rows of baseball encyclopedias (successive editions of *The Complete and Official Record of Major League Baseball* lined up one next to the other) or in the photographs of the era's best batters (starting with Babe Ruth) or world heavyweight champions (including date of birth). Here, the humming of the refrigerator means that it is the pub's first and so far only refrigerator for a batch of ice, just as the telephone booth with its wooden bench is the pub's first Bell telephone booth, just as the cigarette machine is the original machine, which works just as well today as it did during the time of the Egyptians. Again, the visitor feels the shameful emptiness and incomprehensible futility of the constant replacement of things that we never had the time to discover the souls of. And then there is *George's Rockaway Cove / Summer Bar*, a waterfront inn where according to local legend once a year a hurricane drives a giant wave ashore that floods the entire tap-room, so that it is open only to the initiated who will not be knocked off their barstools and dragged into the Atlantic – or novices willing to spend all year vigilantly preparing for the wave with the help of *Murphy's Irish Stout*. The bars on Staten Island are a world that is still telling its story, and that preserves the island atmosphere of scattered light at a safe distance from never-ending change and fleeting experiences. Such bars can of course also be found in Queens (*Woods Inn* is located on the edge of a cemetery near New York's only crossing-gate) and the Bronx (the reading man on the photograph *Golden Note Café* had no other home), but these are just leftover islands slowly succumbing to the pressure of today's overall uniformity.

Herein lies the key to understanding why Erml so doggedly photographed New York's original bars. He had spent many years focusing on subjects from the areas of crafts, architecture, and the sundry expressions of our culture – and New York bars suddenly presented themselves as a place where you can still closely observe the layering of time, where things are lovingly left in their original places and have preserved their original arrangement or function, or continue to enjoy respect without being constantly renovated, sold to museums, or replaced by something more perfect; a place where no object from the past loses its meaning and importance for human habits and in moments of solitude. Erml does not become a part of human lives and events; he maintains his distance in order to document, under difficult technical conditions, the things that we are losing through the superficialization of our lives – while at the same time trying to skeptically return to the original meaning of photography. In Harlem's now-defunct *Casablanca* as well as in Greenwich Village's still famous, still hidden *Chumley's*, he found images of that original mirroring that we can still see if we want to, but that we long ago ceased to notice – images that are only what they are: a precise record of a disappearing original vision of the world of the past century.

Kristán Suda, 2012

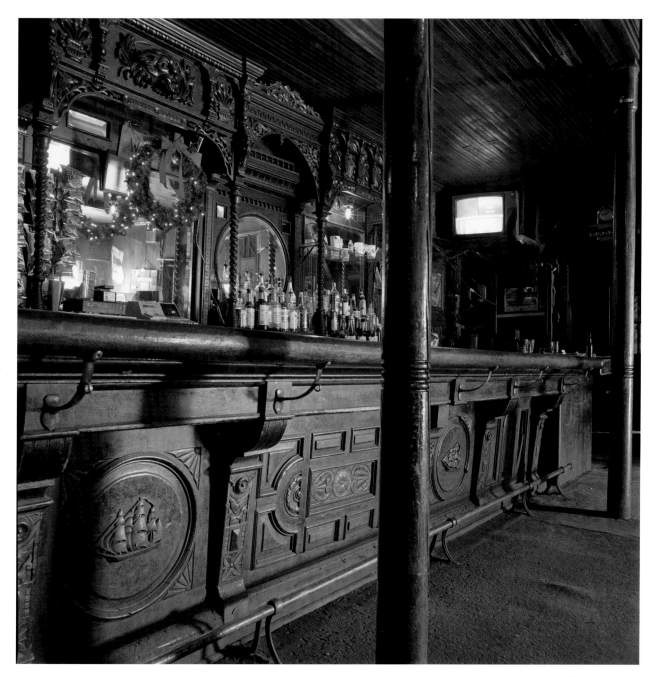

Woods Inn, 1993

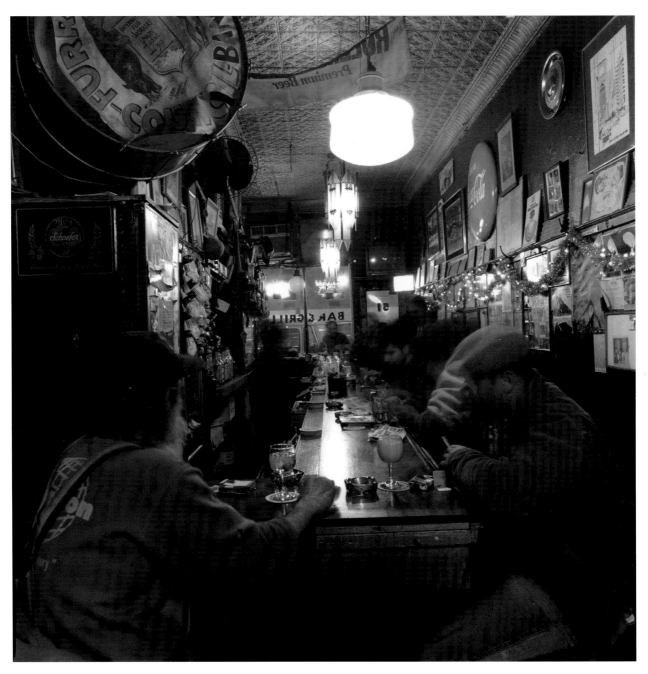

Milano's, 1990

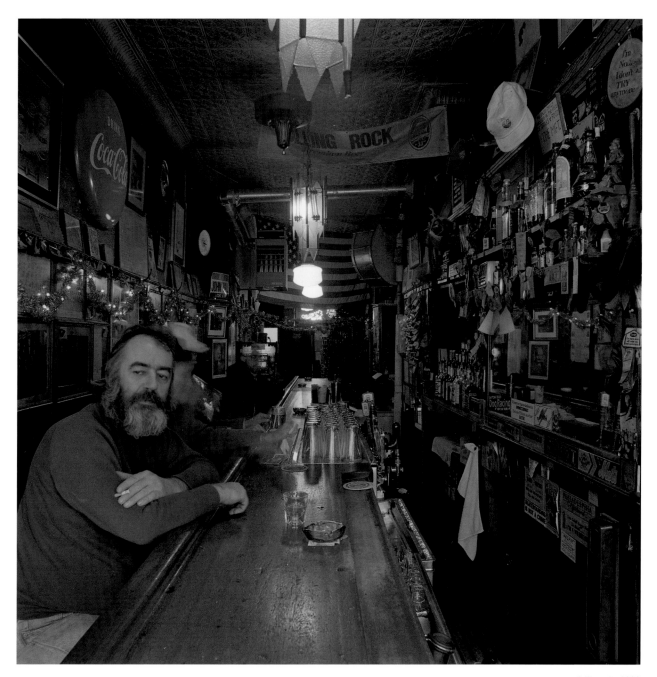

Milano's, 1990

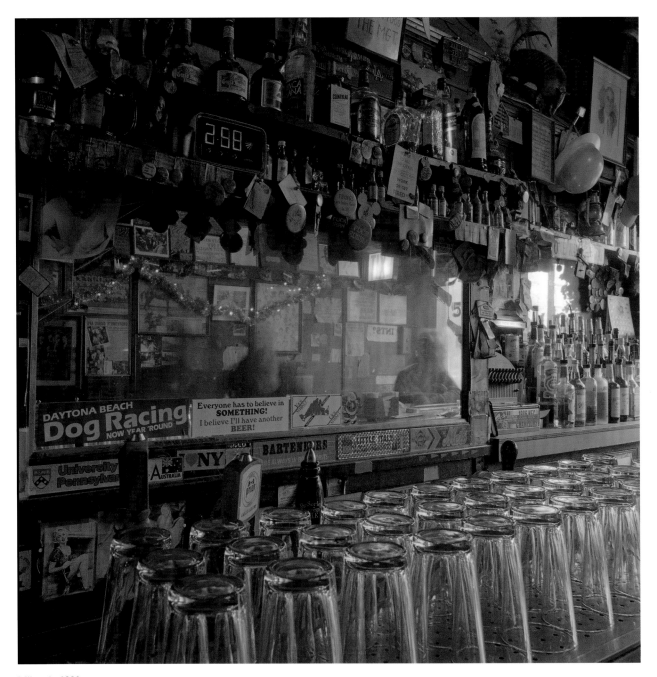

Milano's, 1990

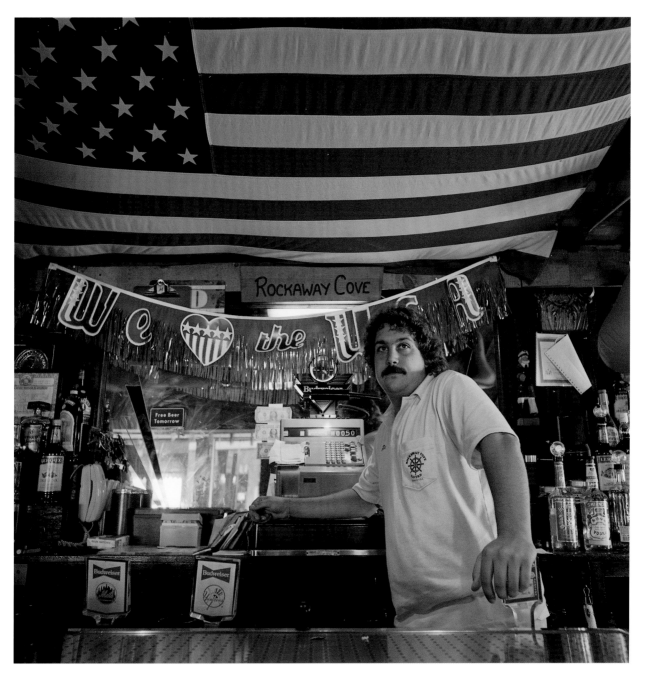

Rockaway Cove, 1992

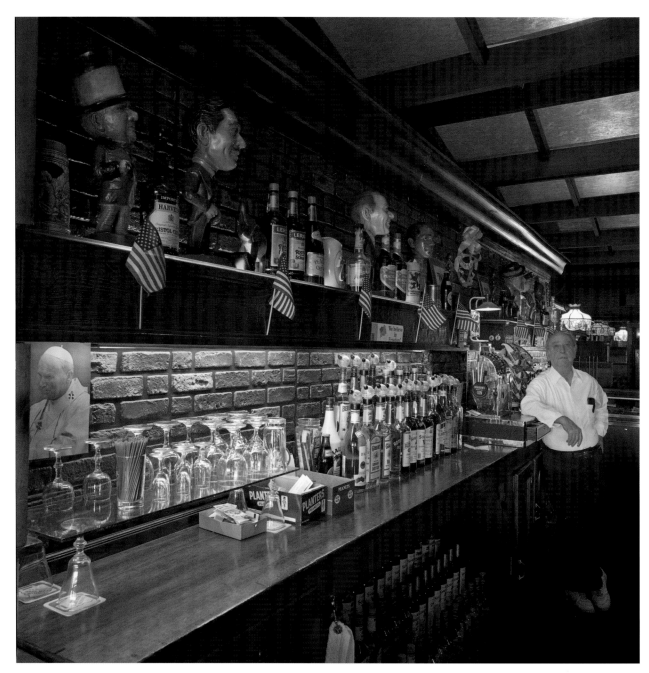

PJ's, 1991

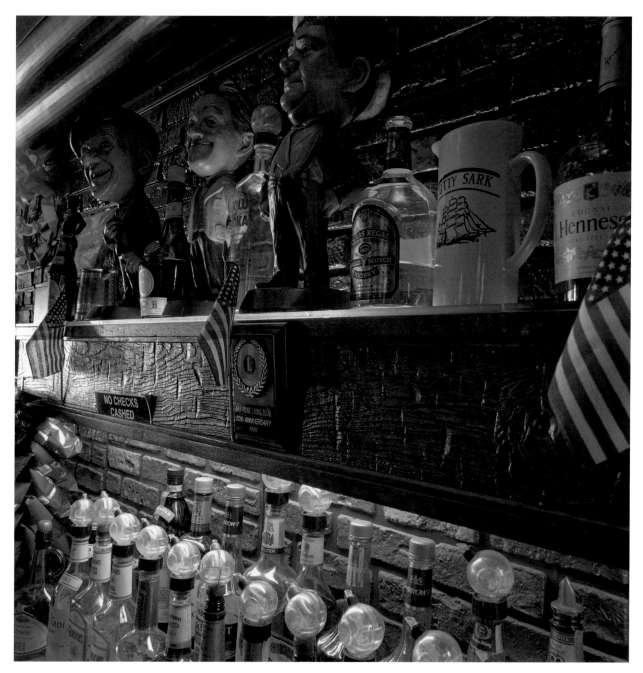

PJ's, 1991

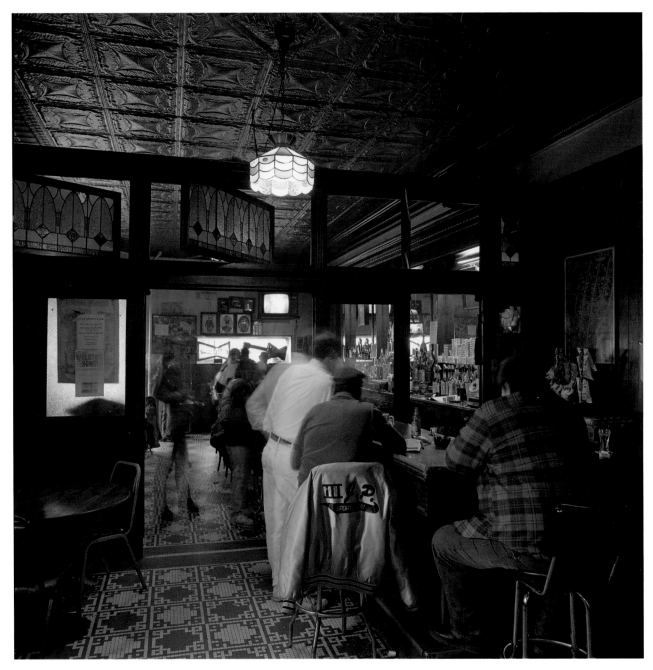

Three Jolly Pigeons, 1991

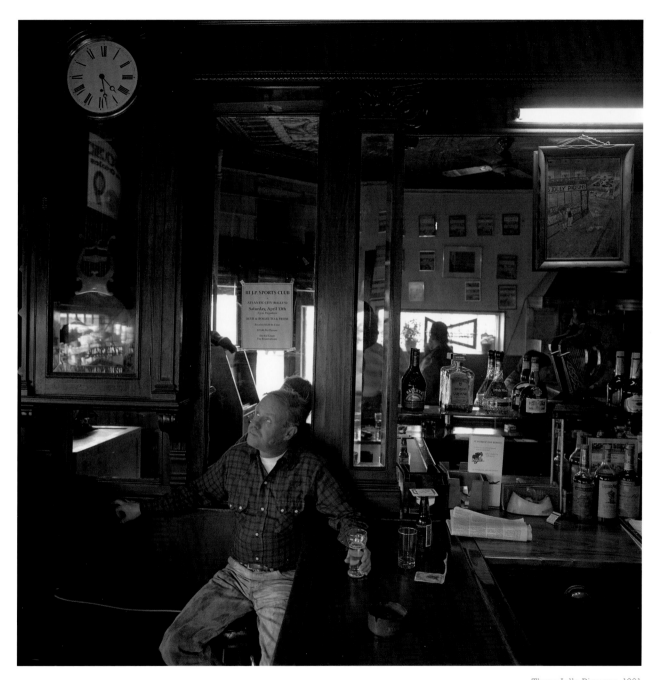

Three Jolly Pigeons, 1991

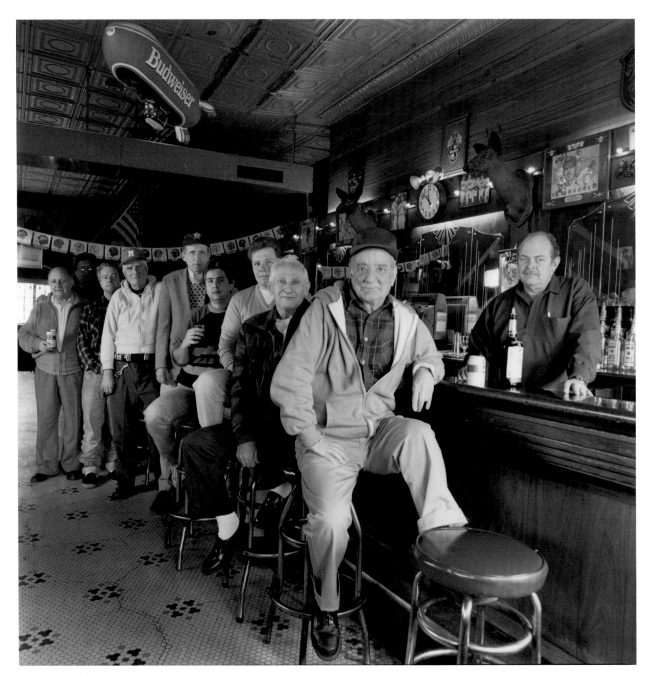

Lackner's, 1994

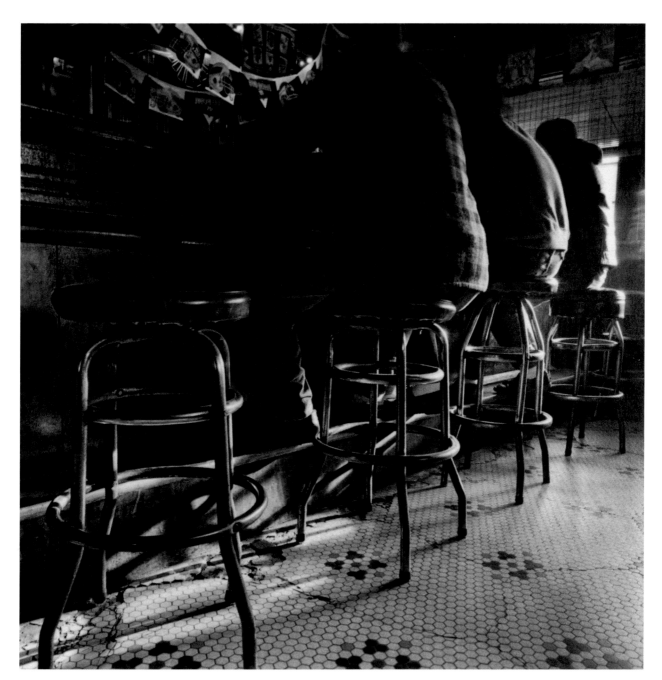

Lackner's, 1994

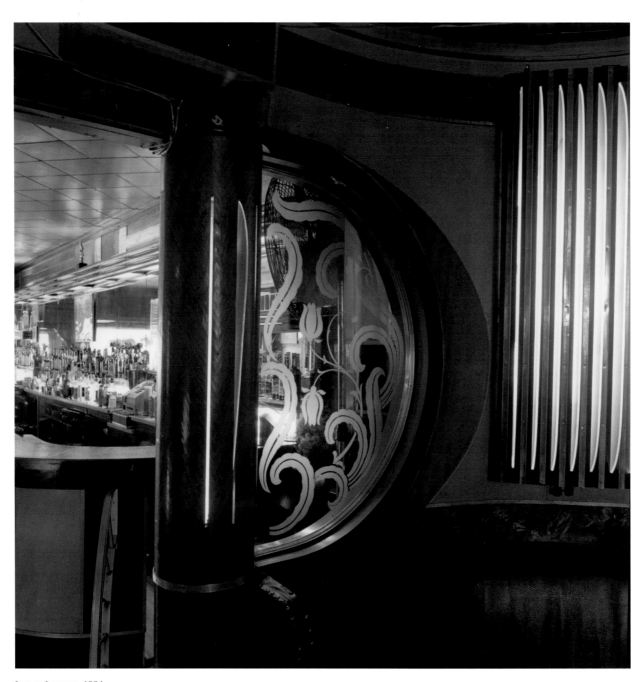

Lenox Lounge, 1994

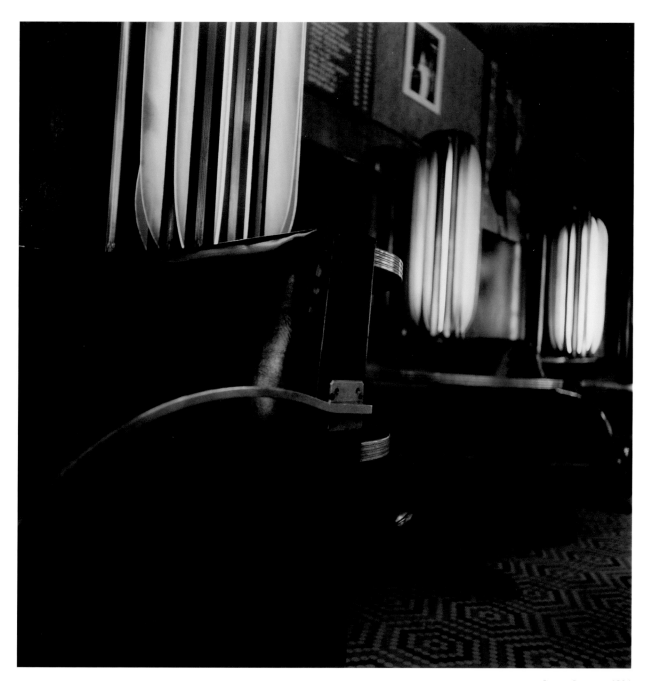

Lenox Lounge, 1994

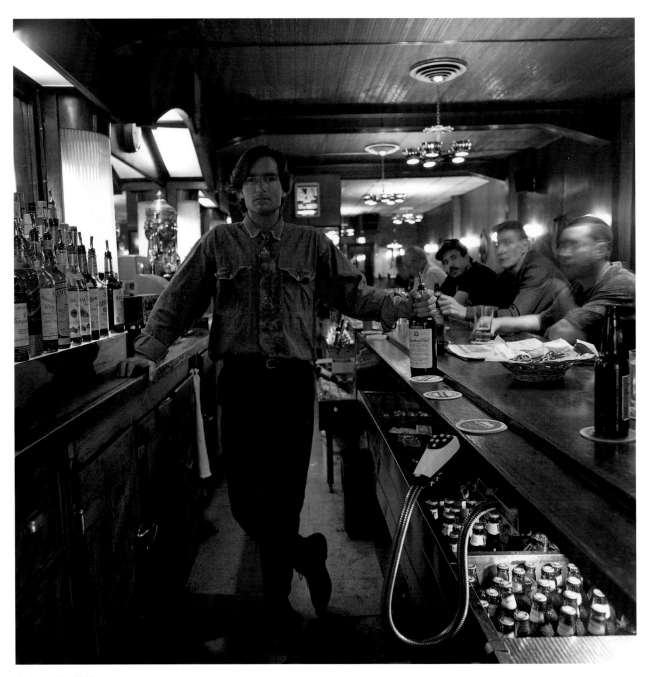

O' Donnell's, 1992

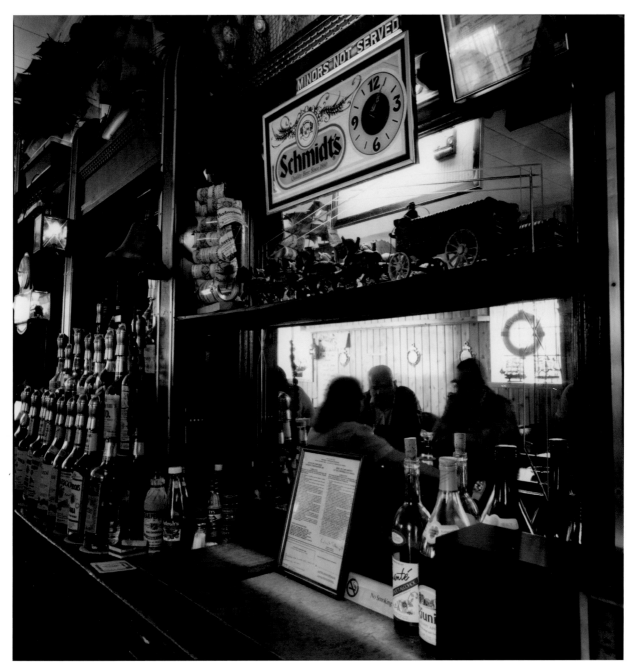

Sheldon's, 1990

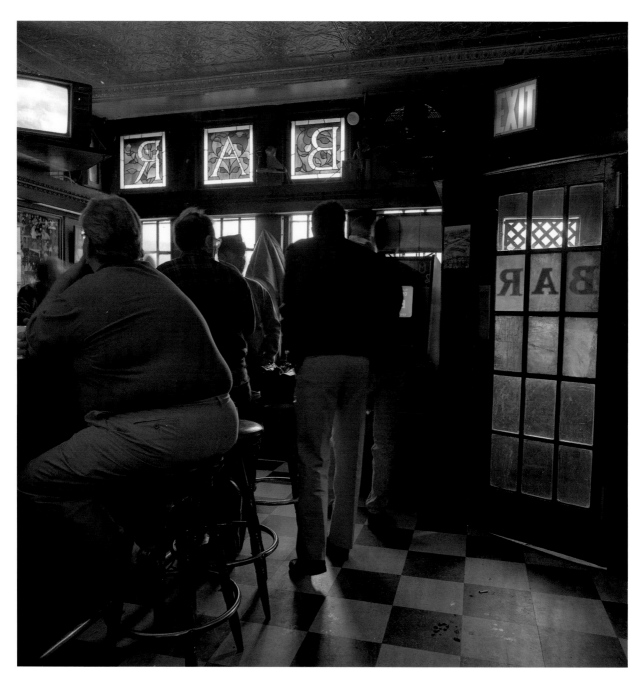

Paramount, 1992

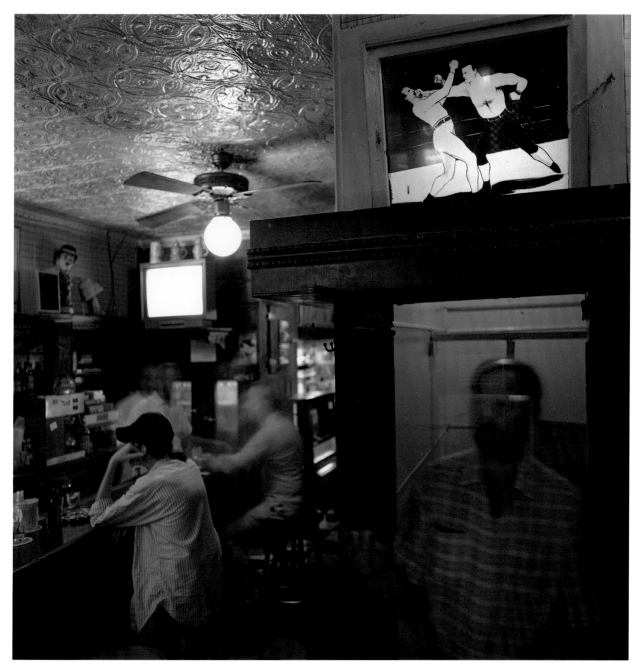

Paramount, 1992

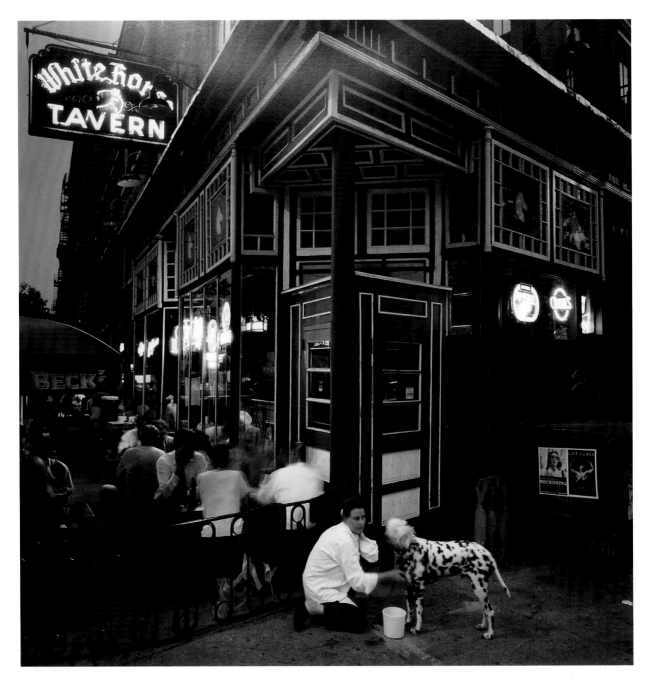

White Horse, 1994

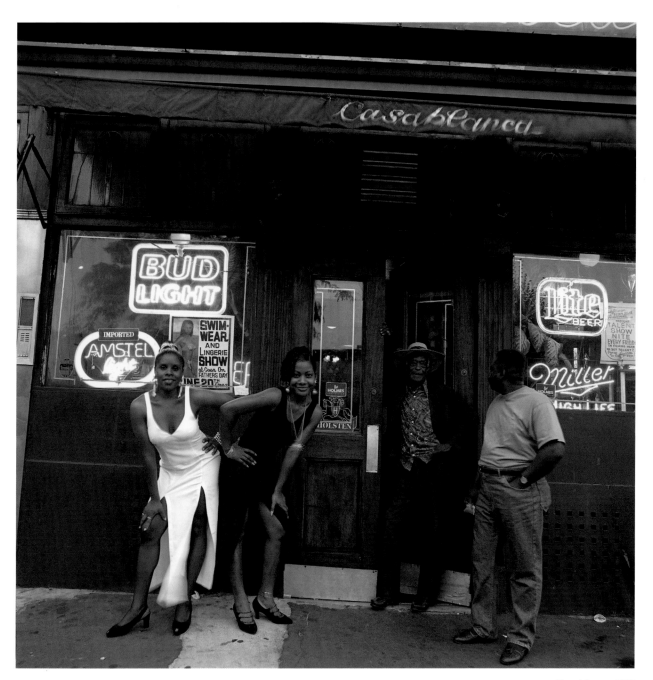

Casablanca, 1992

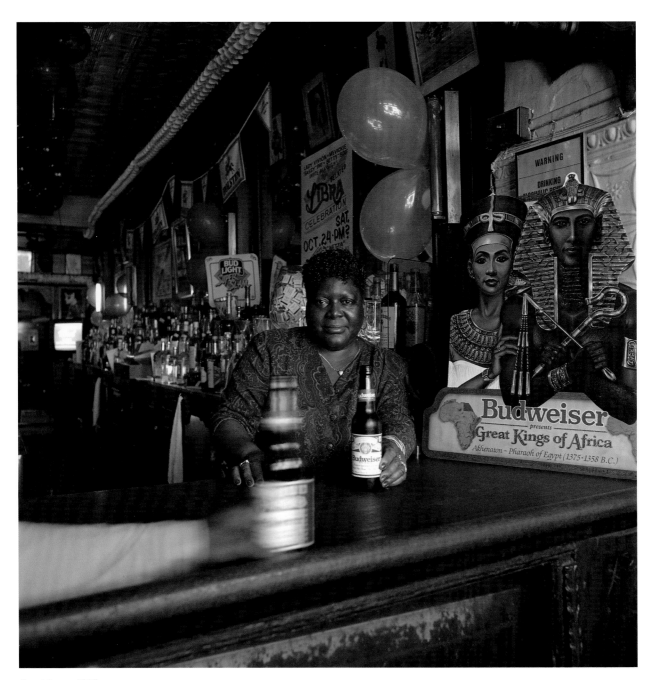

Casablanca, 1992

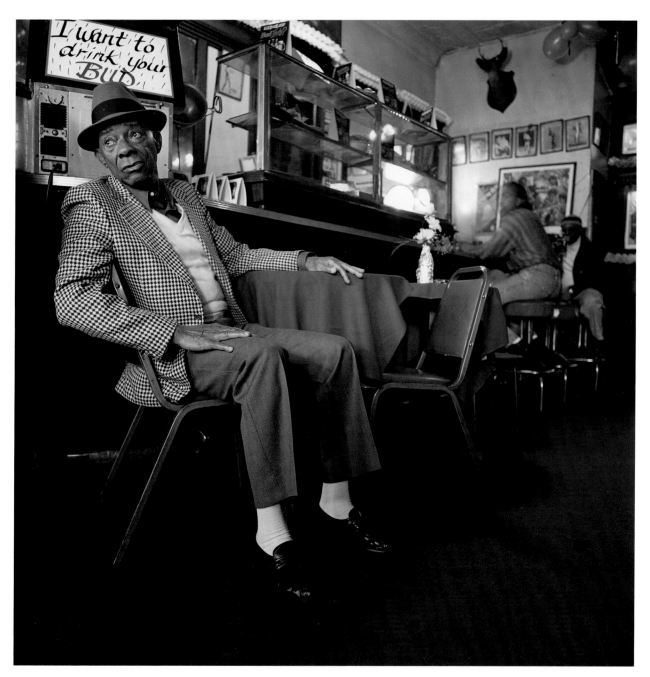

Casablanca, 1993

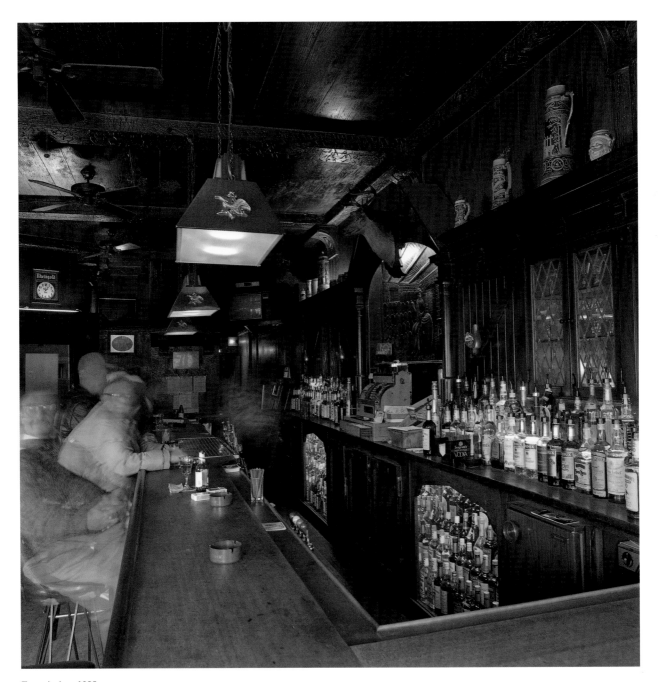

Everglades, 1990

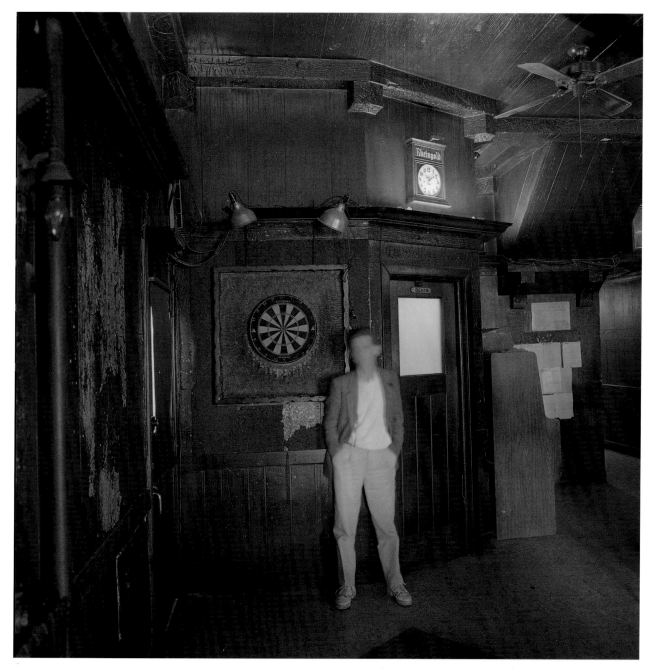

Everglades, 1990

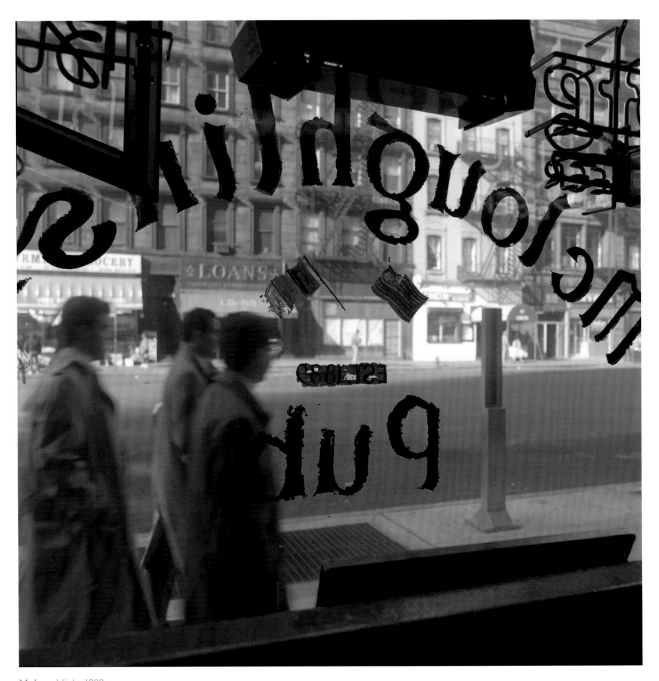

McLoughlin's, 1990

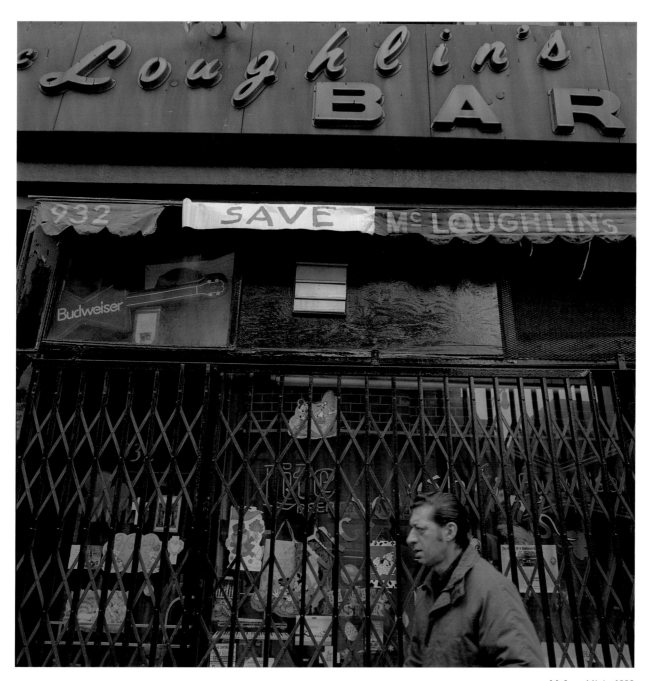

McLoughlin's, 1993

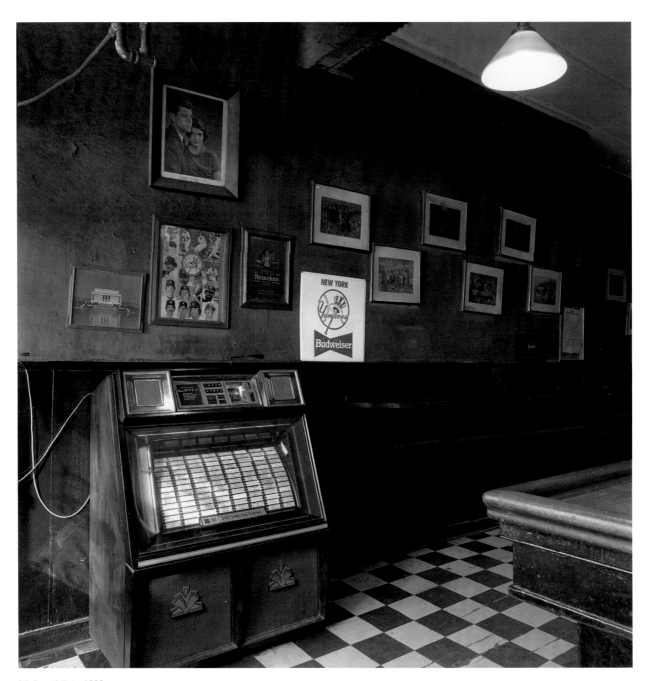

McLoughlin's, 1990

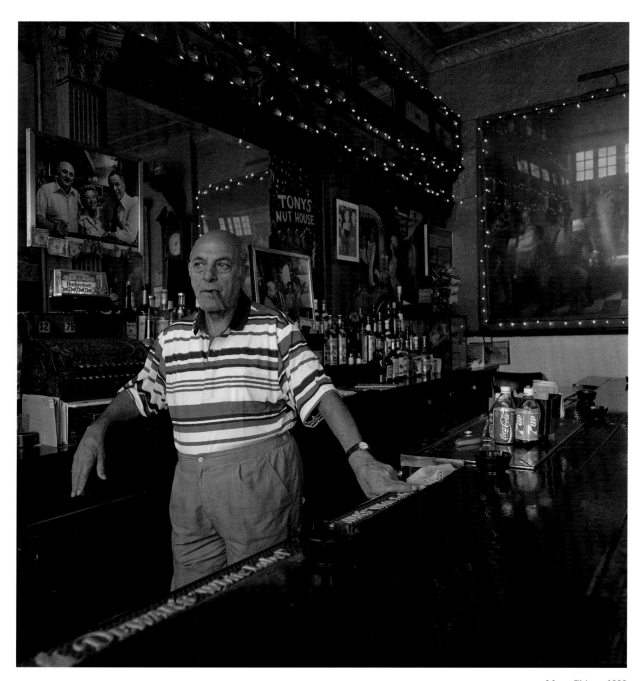

Mare Chiaro, 1993

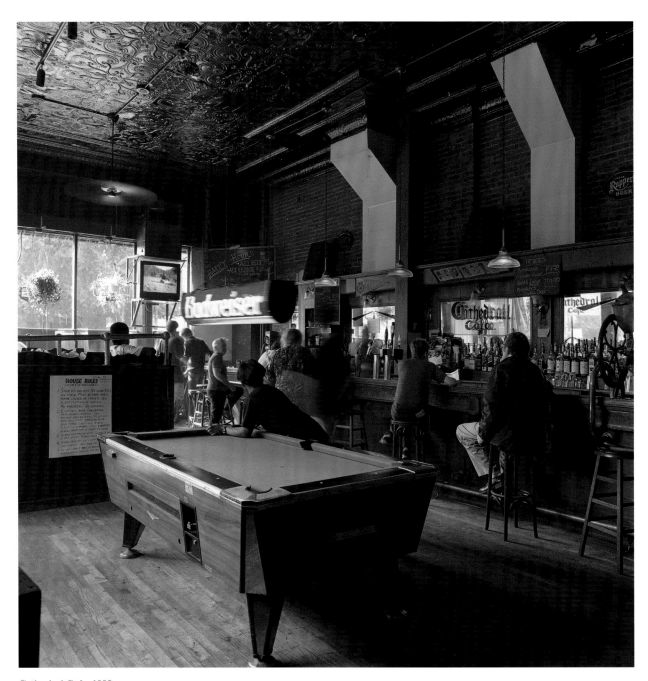

Cathedral Cafe, 1993

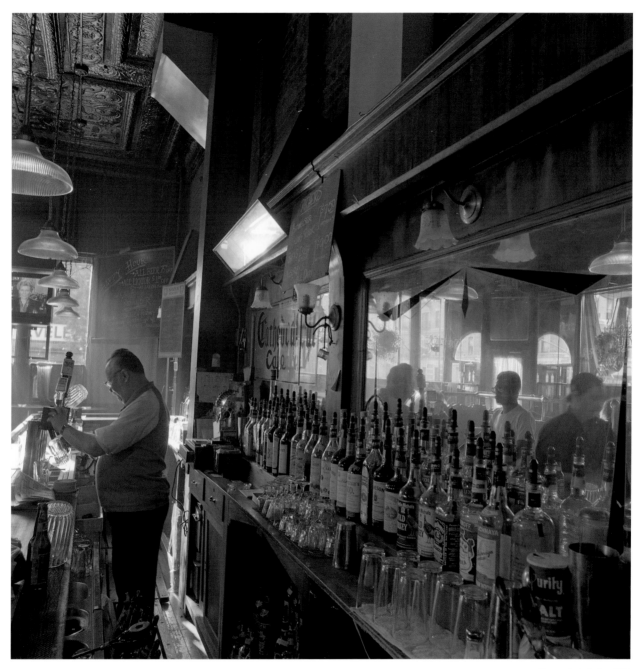

Cathedral Cafe, 1993

Hanley's, 1993

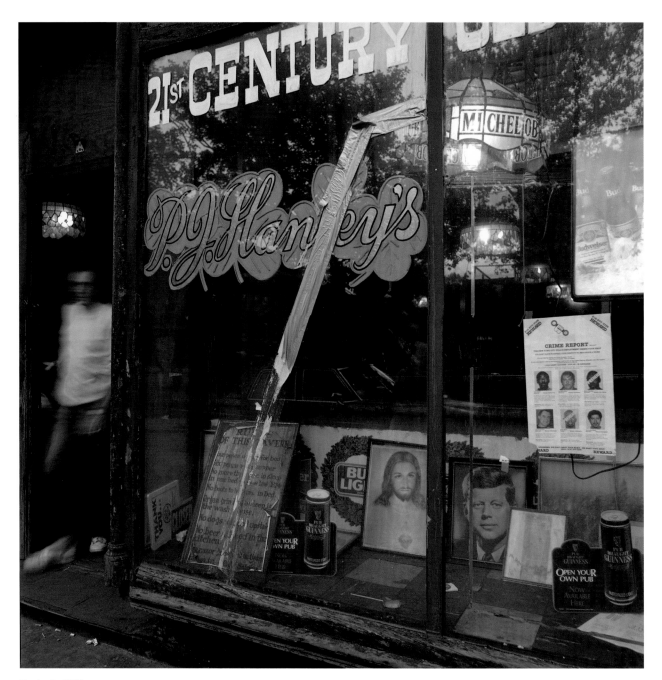

Hanley's, 1993

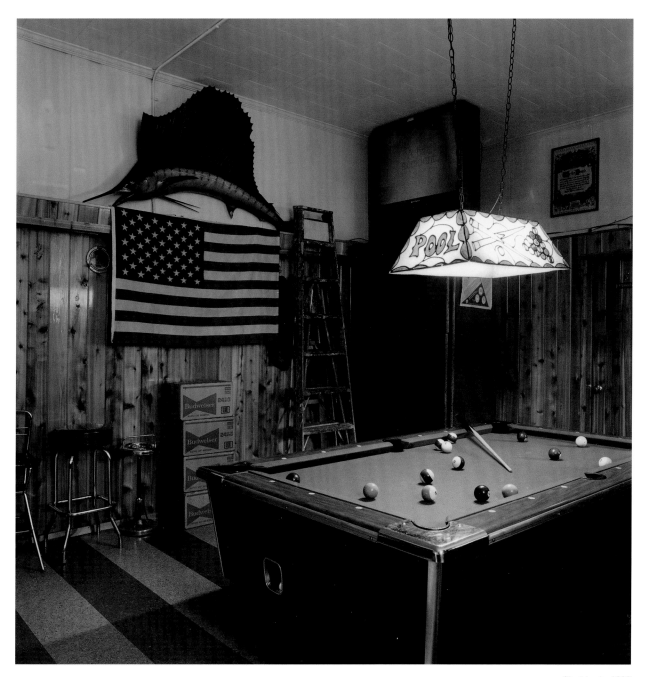

Sheldon's, 1990

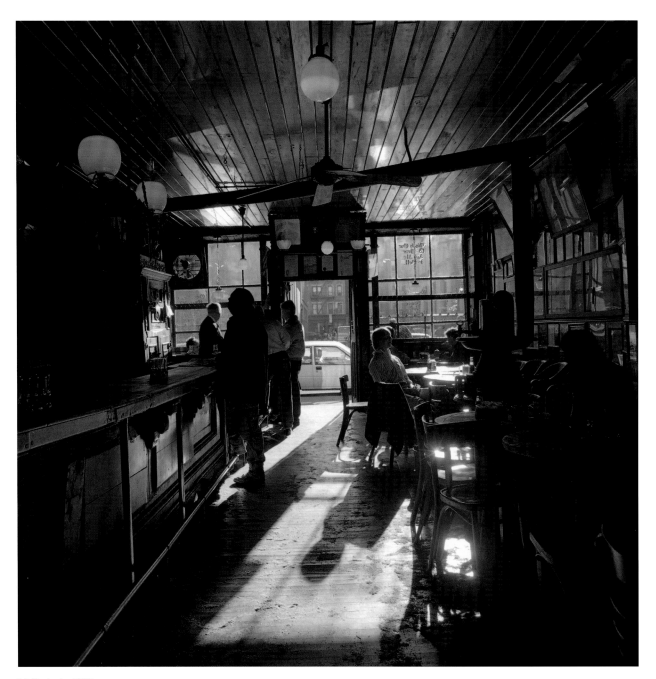

McSorley's, 1990

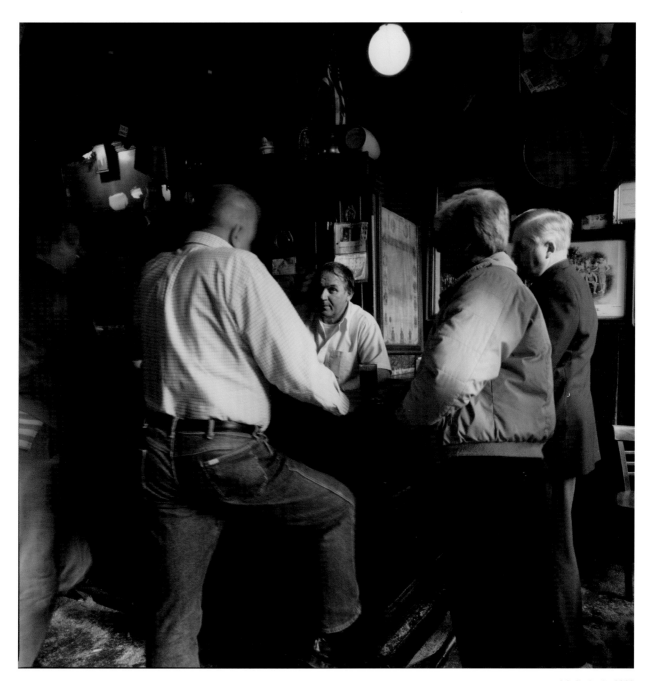

McSorley's, 1990

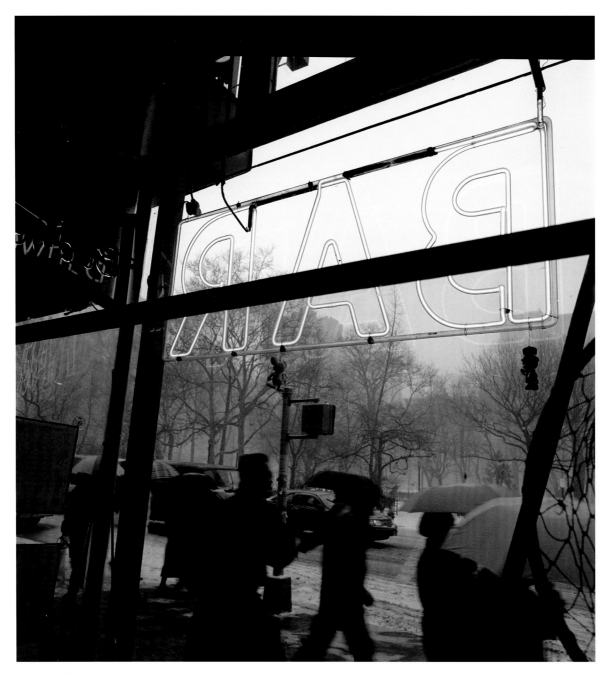

Live Bait, 1991

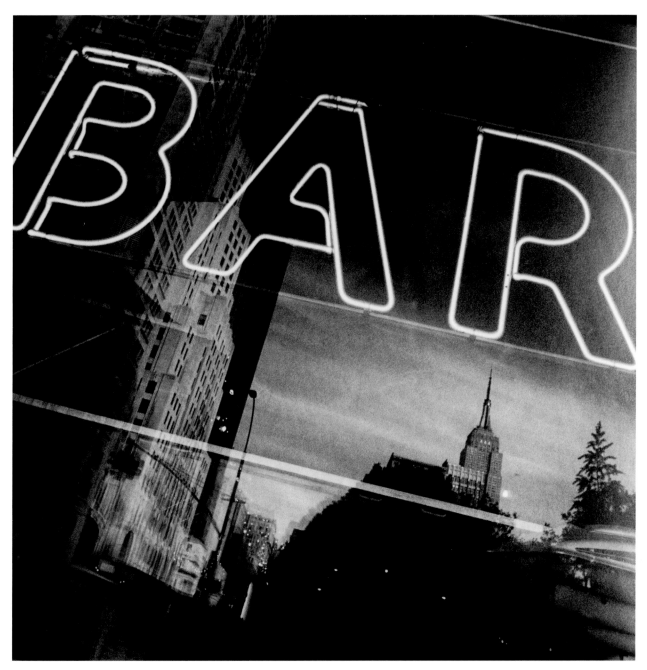

Live Bait, 1993

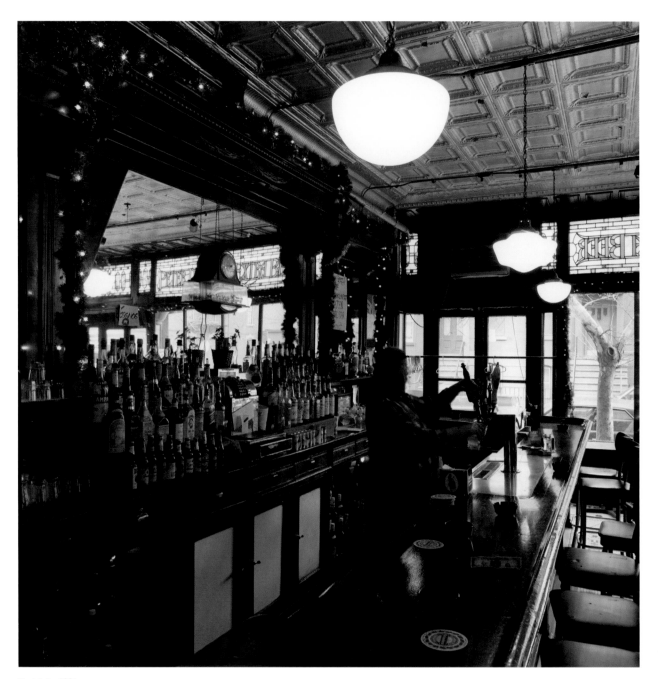

Teddy's, 1991

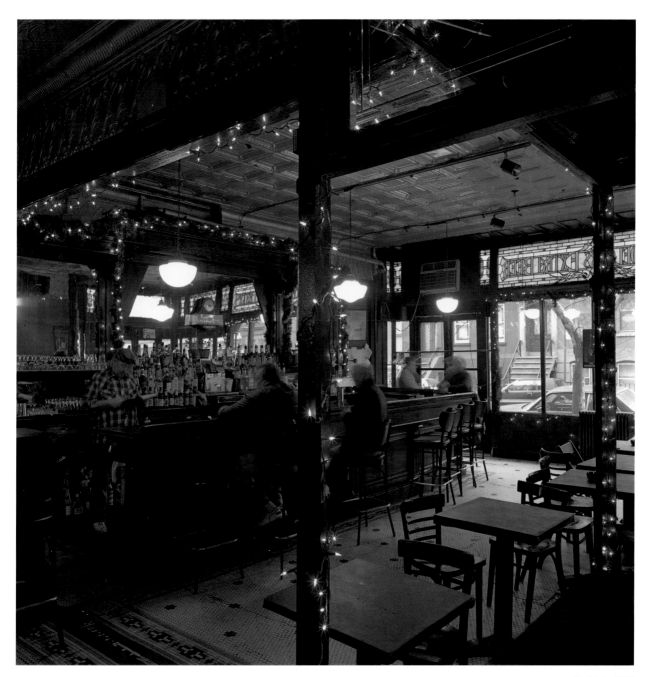

Teddy's, 1991

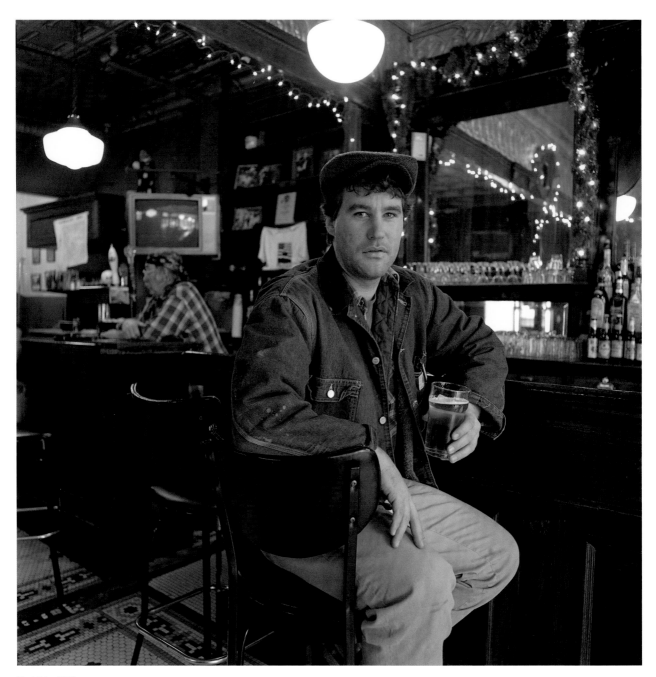

Teddy's, 1991

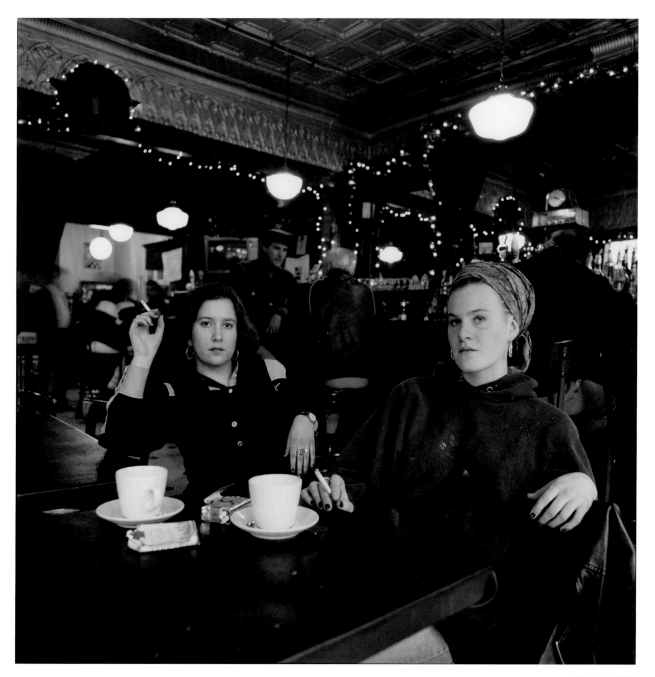

Teddy's, 1991

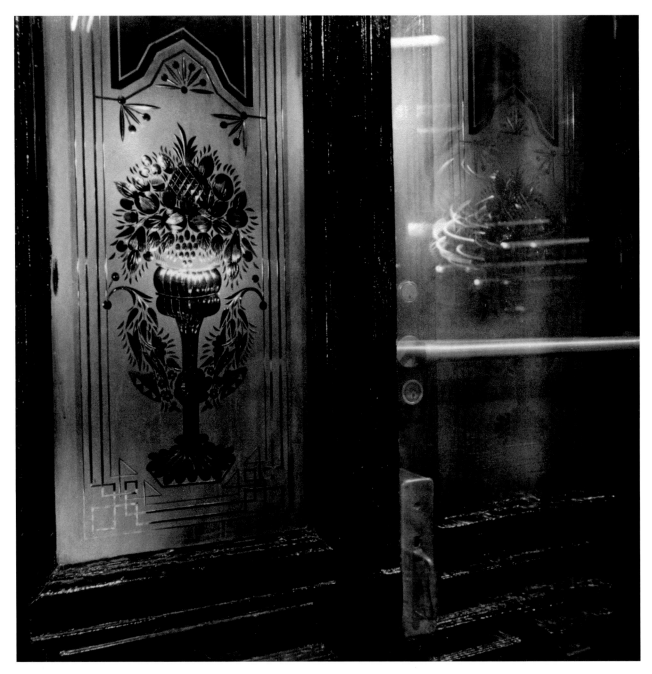

Fanelli Cafe, 1994

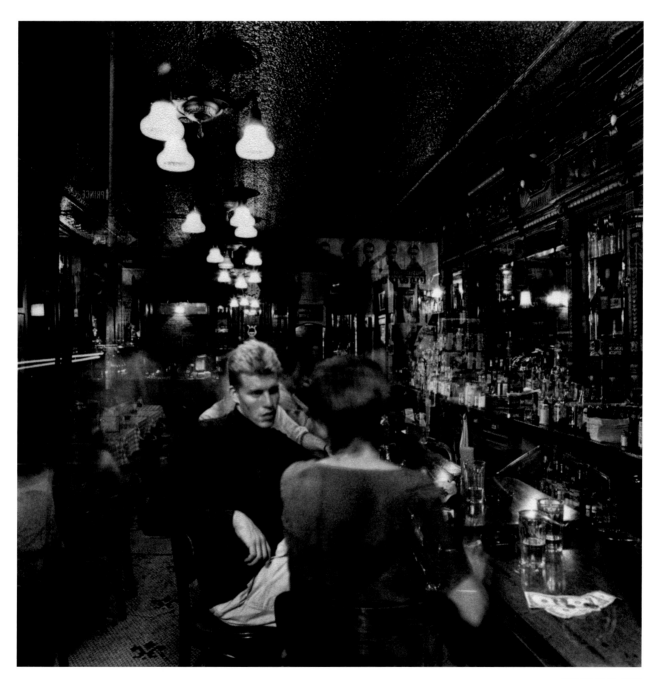

Fanelli Cafe, 1994

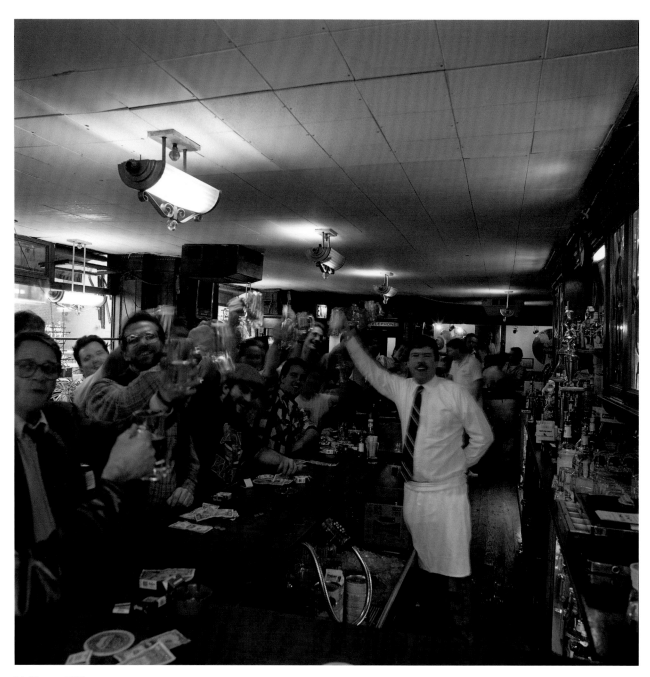

McManus, 1992

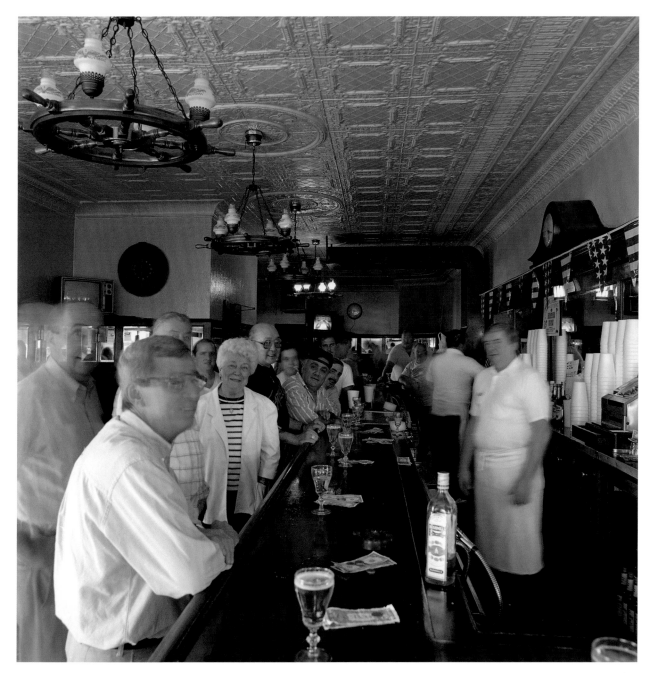

Farrell's, 1991

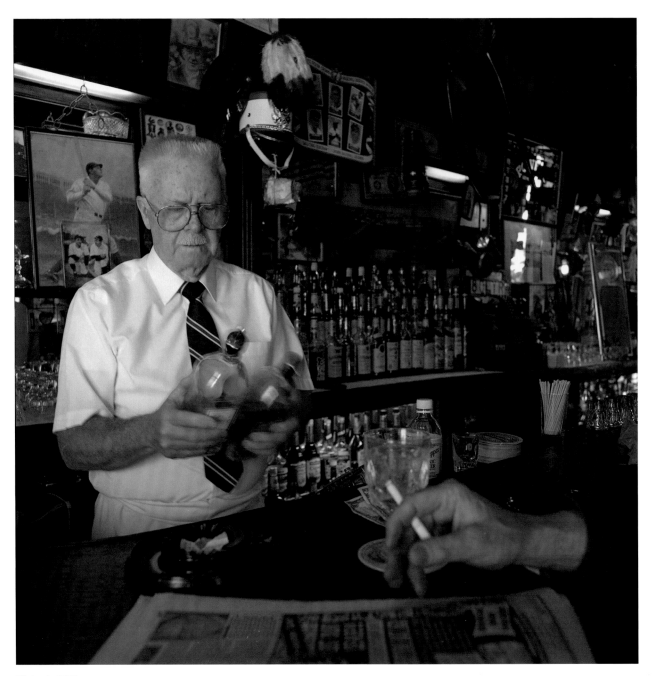

Ehring's, 1993

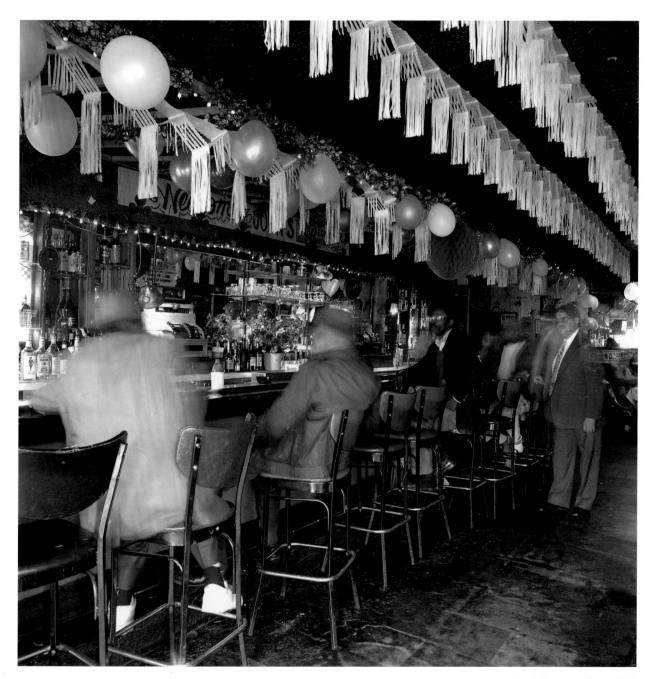

John's Recovery Room, 1991

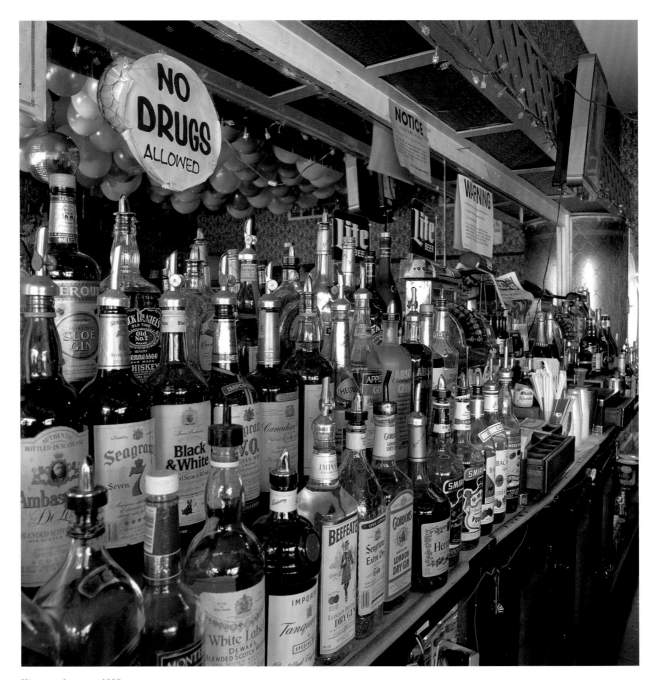

Kingston Lounge, 1992

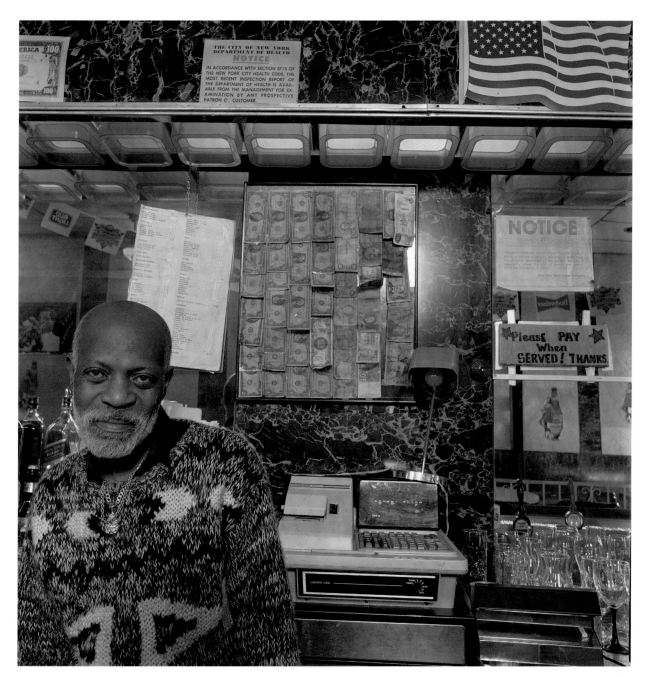

Wallace, 1991

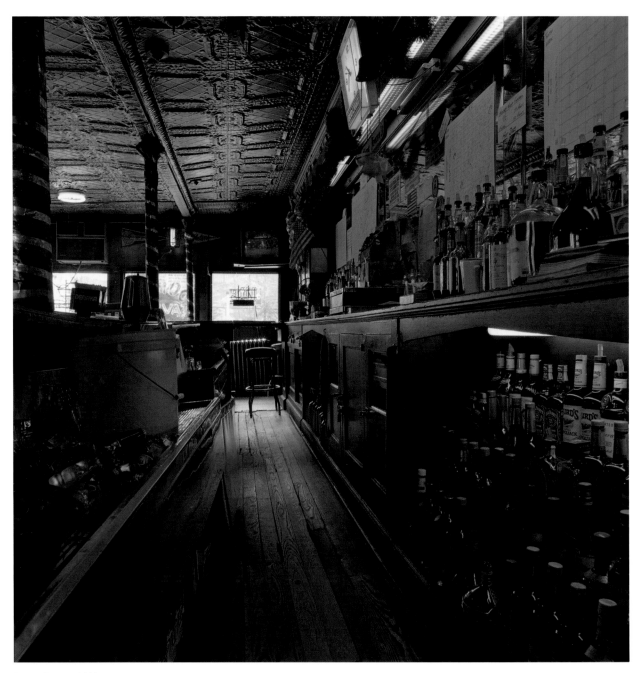

Doray Tavern, 1991

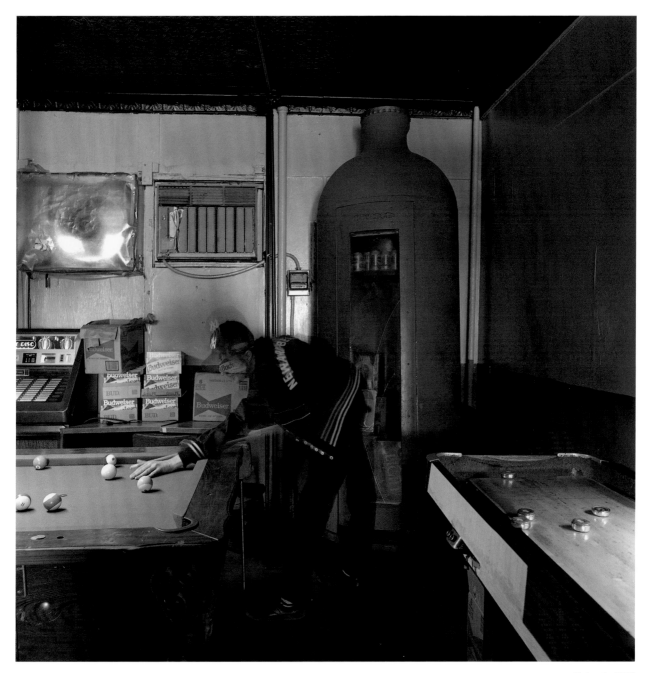

Dubee's, 1992

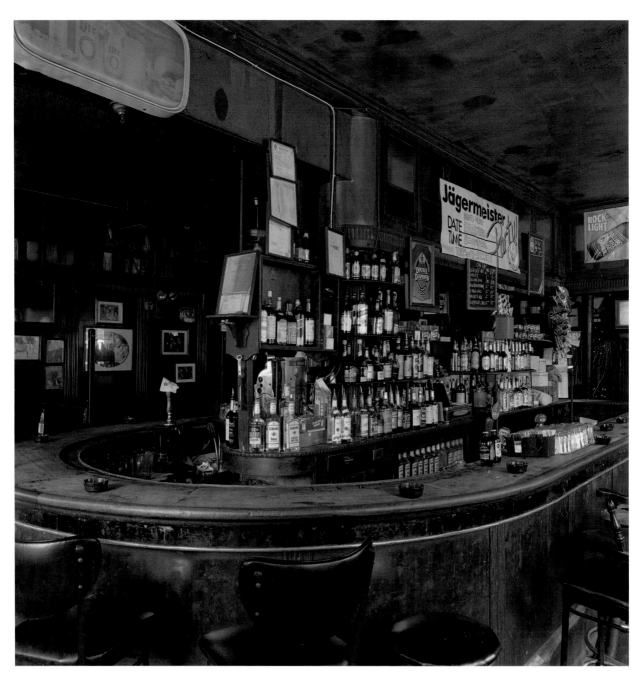

Vazac's Horseshoe Bar, 1991

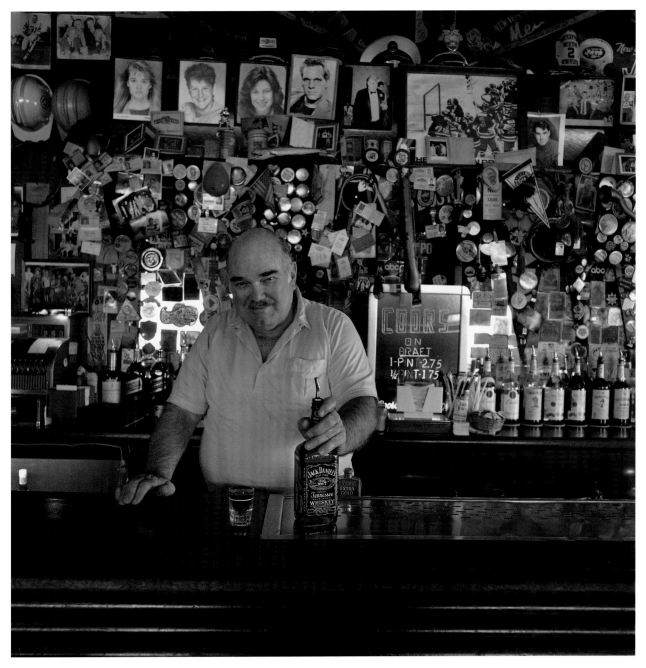

Penn Bar and Grill, 1991

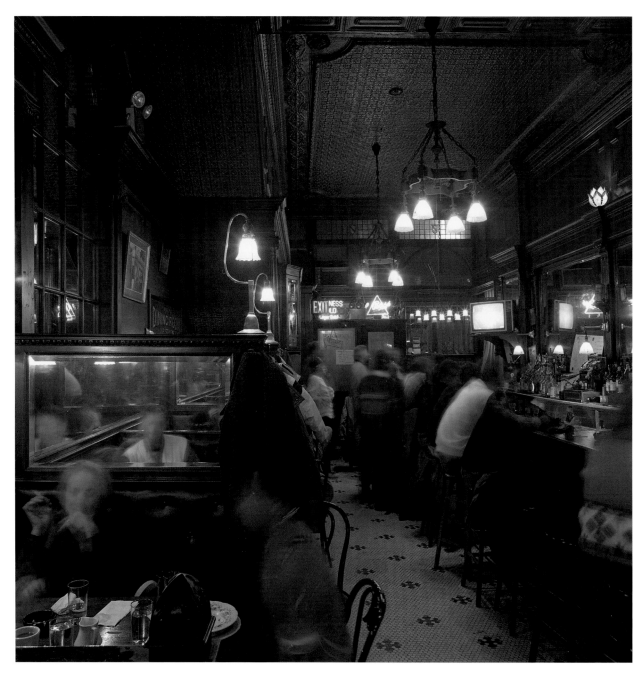

Old Town Bar, 1991

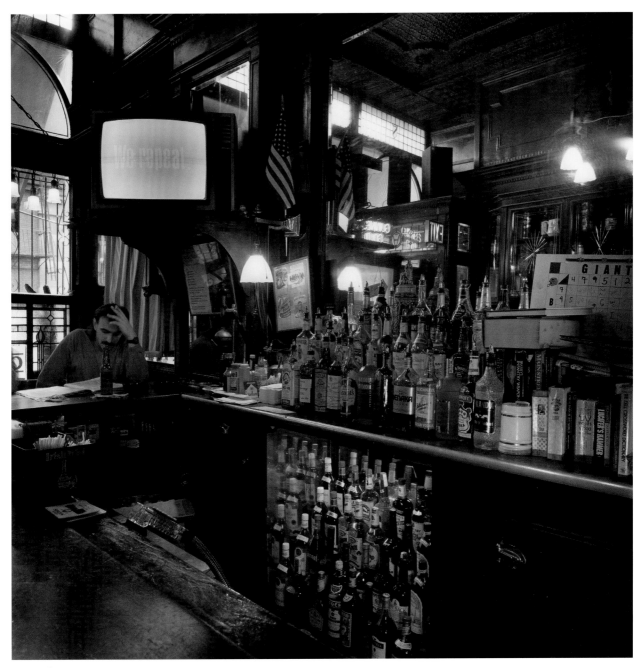

Old Town Bar, 1991

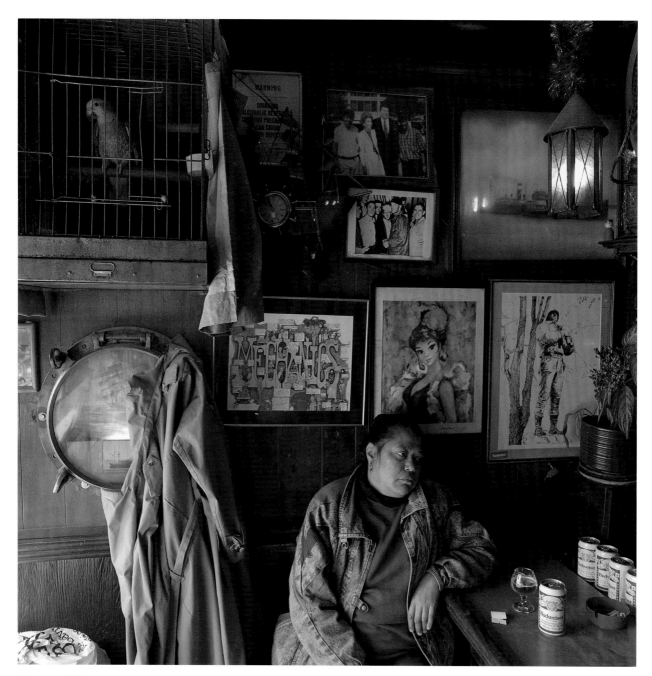

Montero, 1993

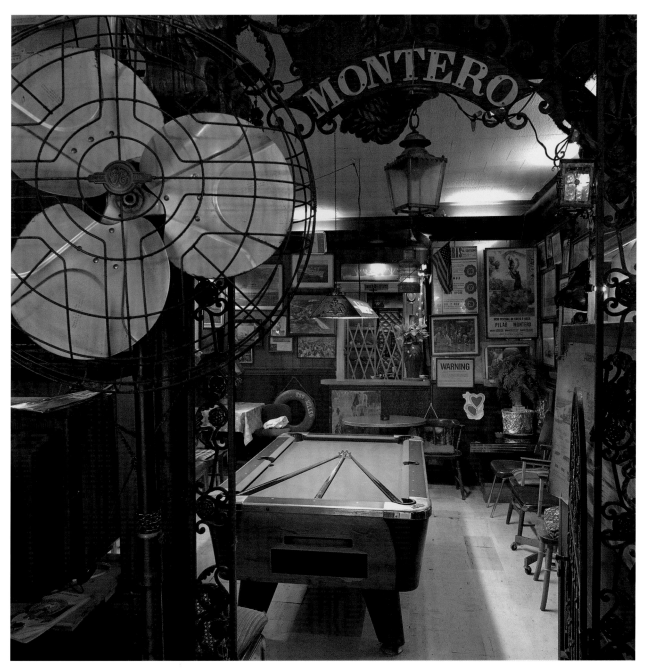

Montero, 1993

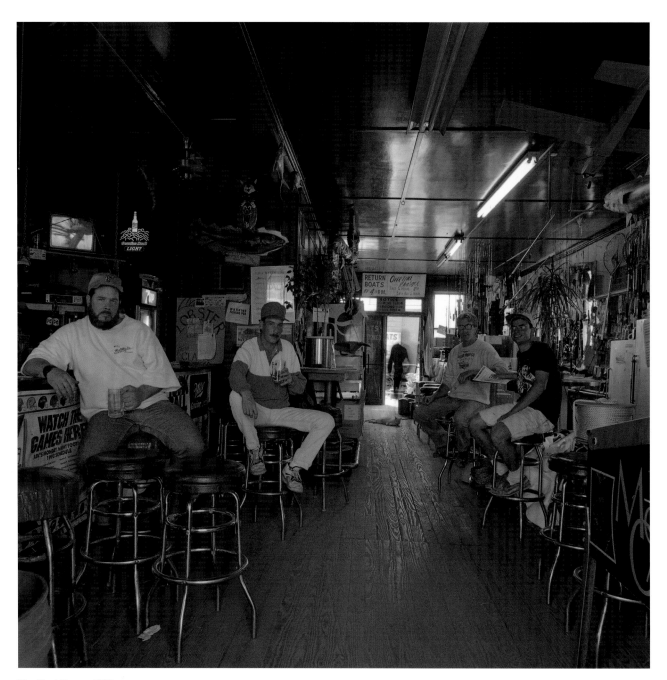

The Boat Livery, 1993

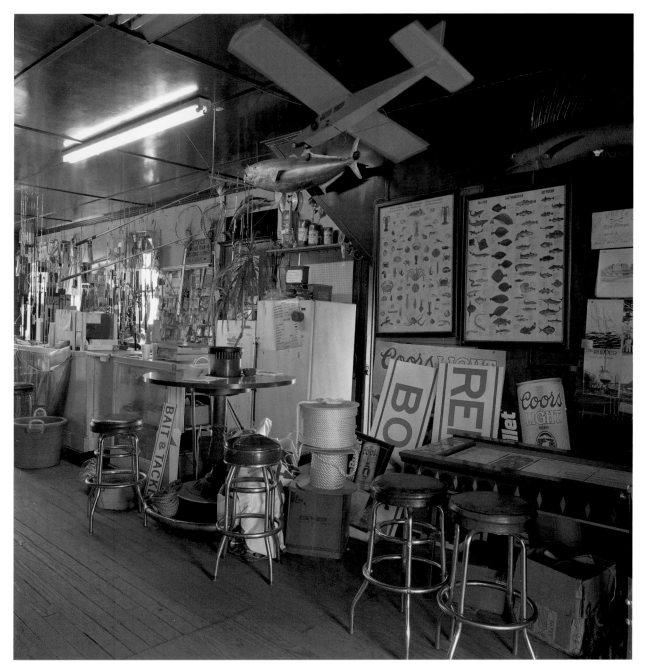

The Boat Livery, 1993

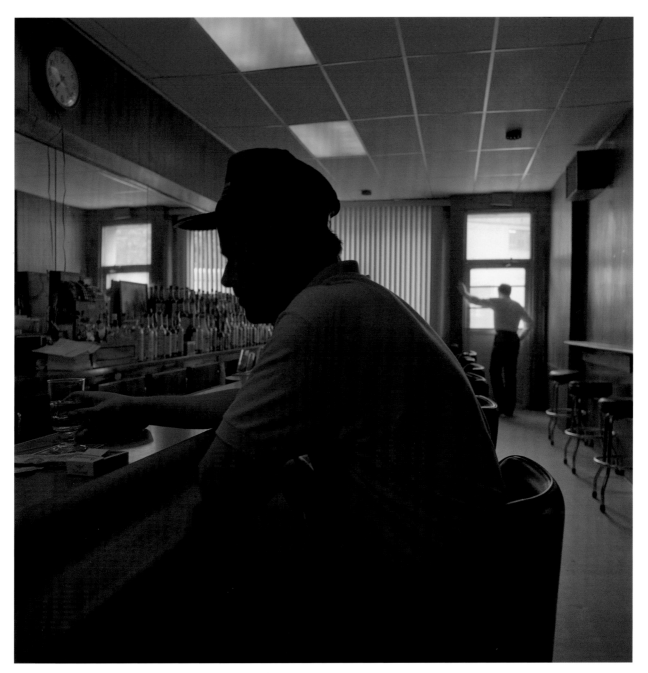

Carolan's, 1993

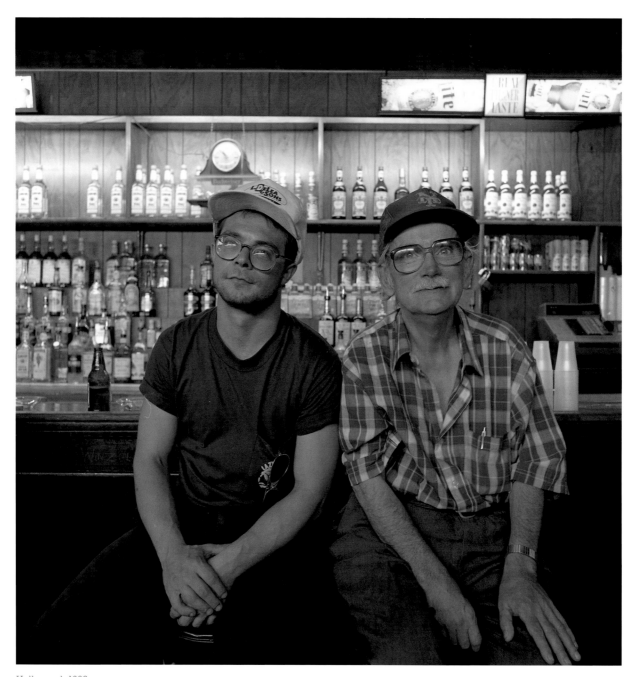

Hollywood, 1992

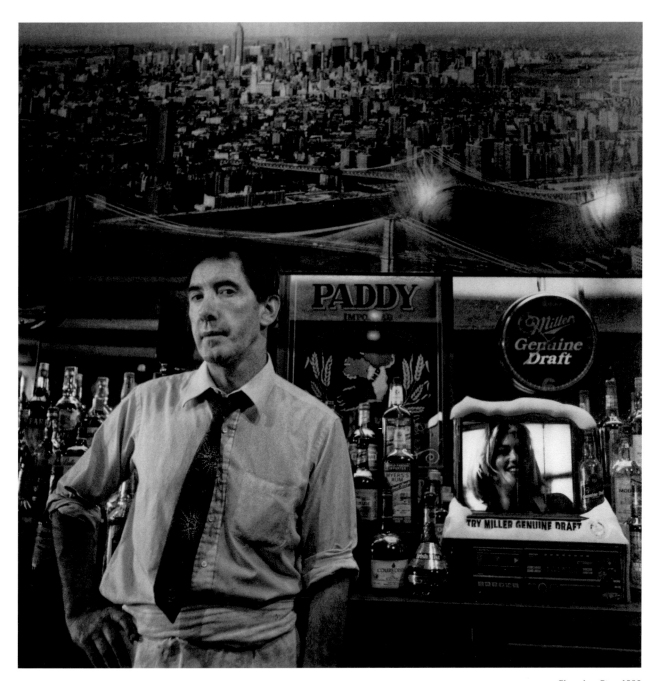

Shandon Star, 1993

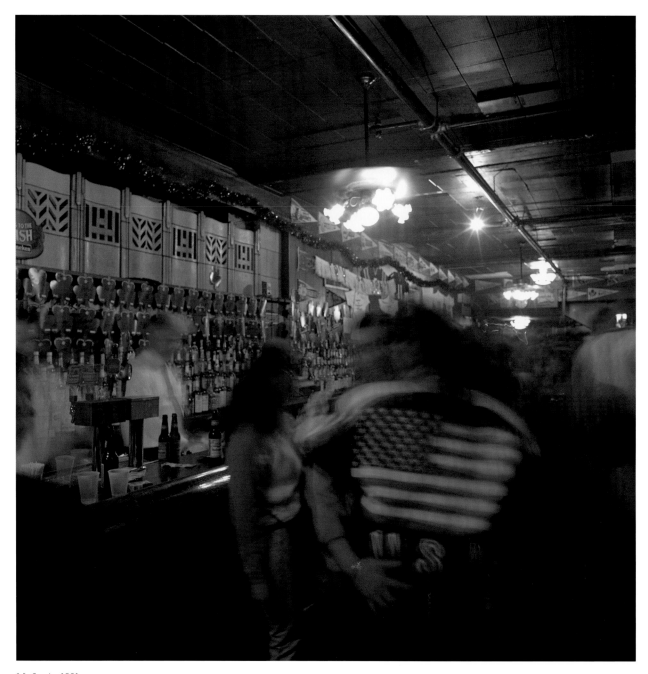

McAnn's, 1991

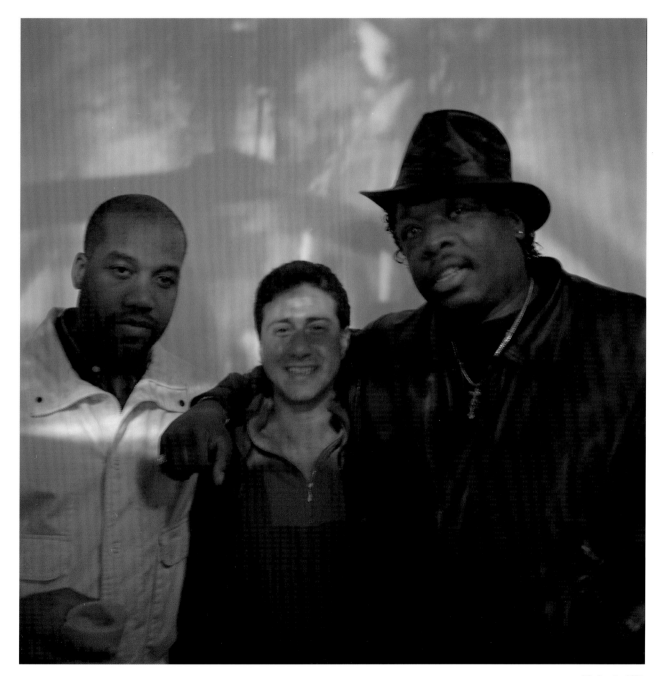

McAnn's, 1991

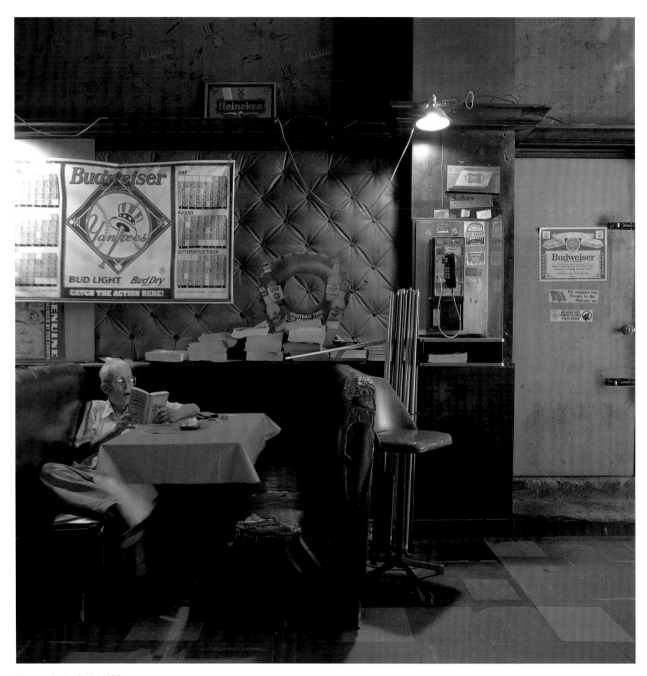

Golden Note Cafe, 1993

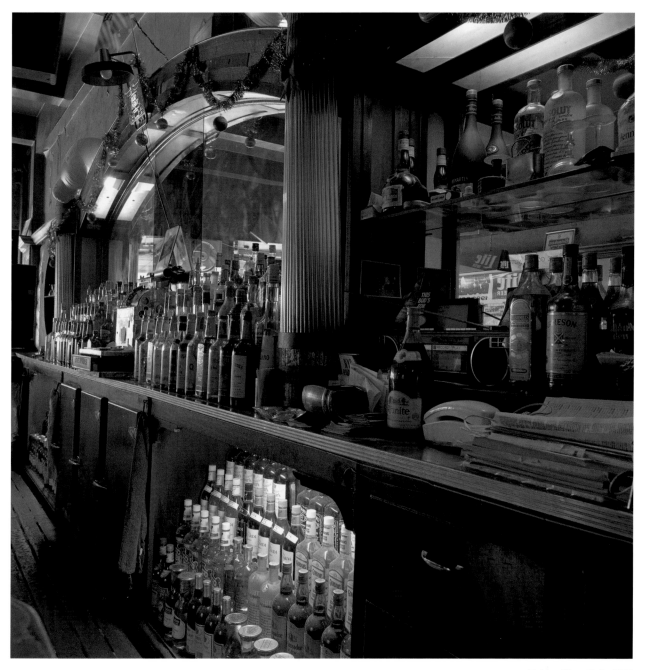

Golden Note Cafe, 1993

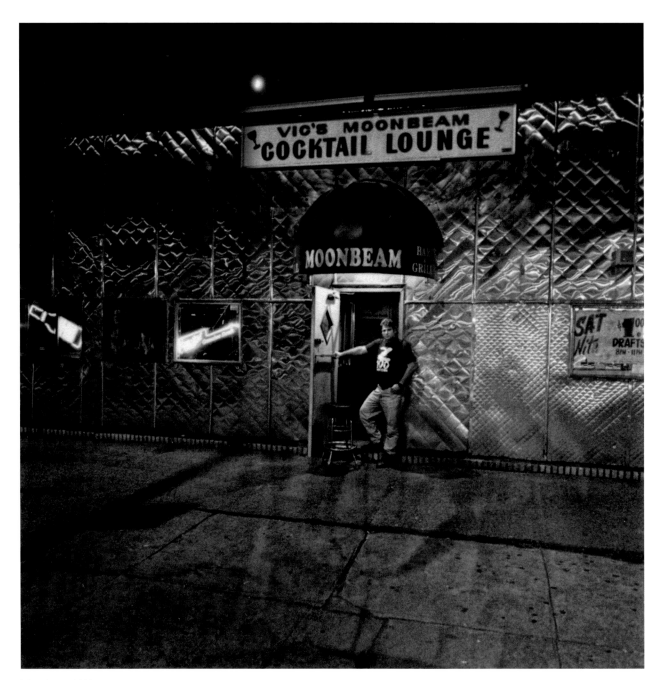

Moonbean, 1993

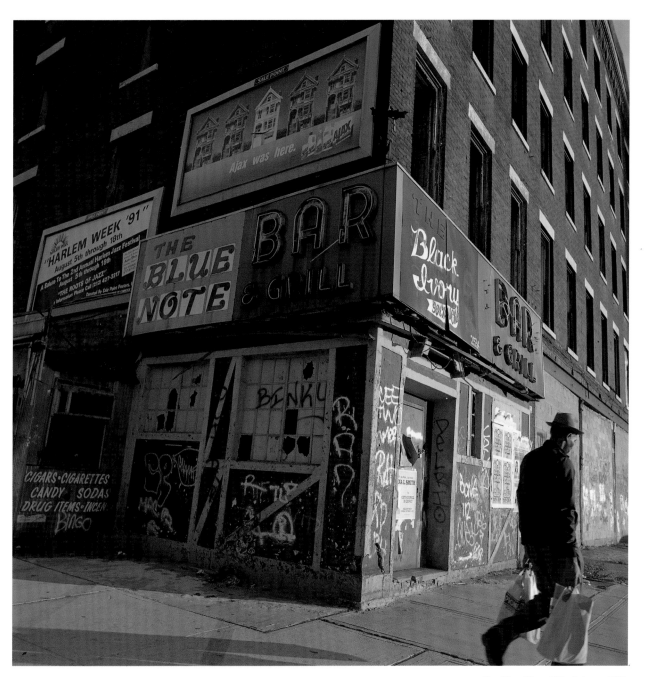

The Blue Note / Black Ivory, 1991

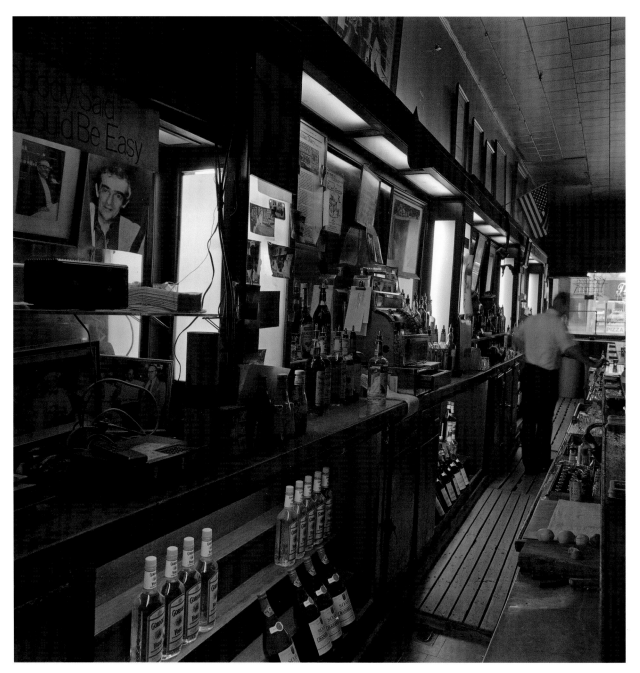

Gough's, 1992

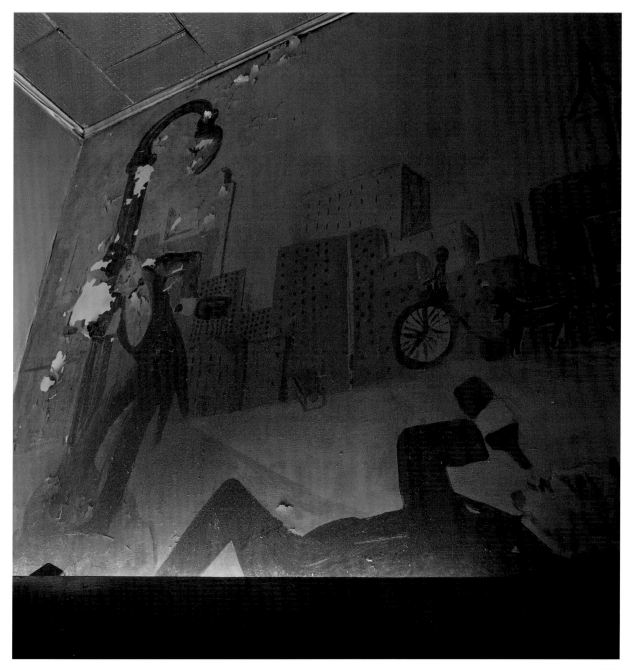

Gough's, 1993

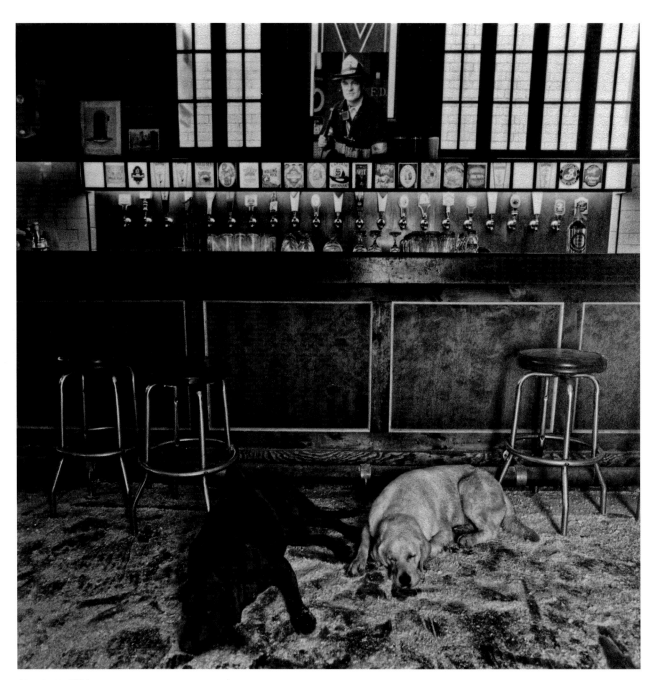

Chumley's, 1994

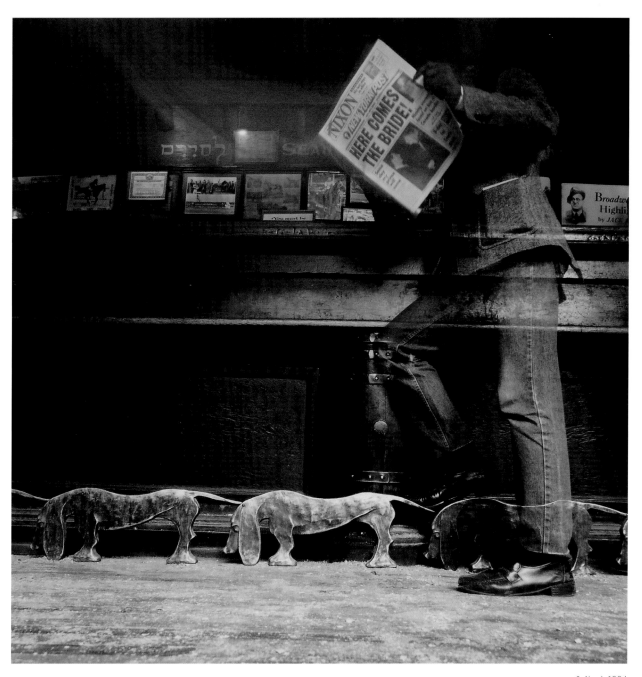

Julius', 1994

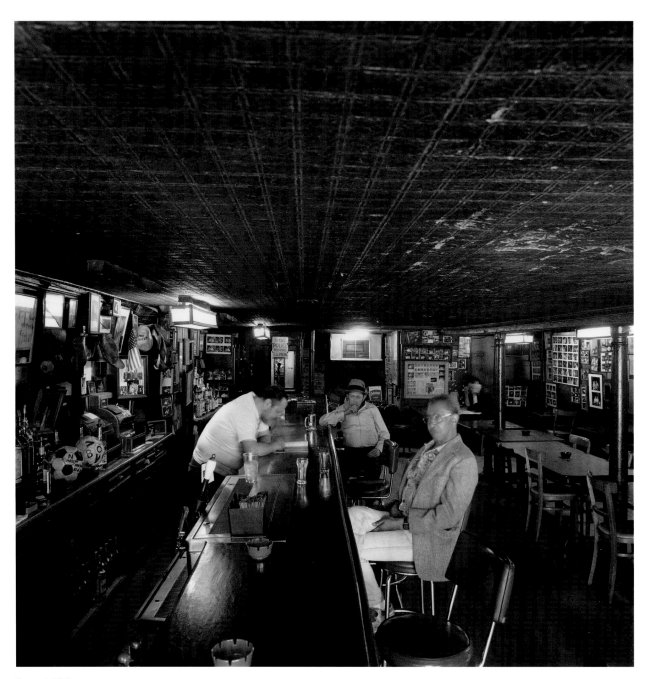

Dugout, 1991

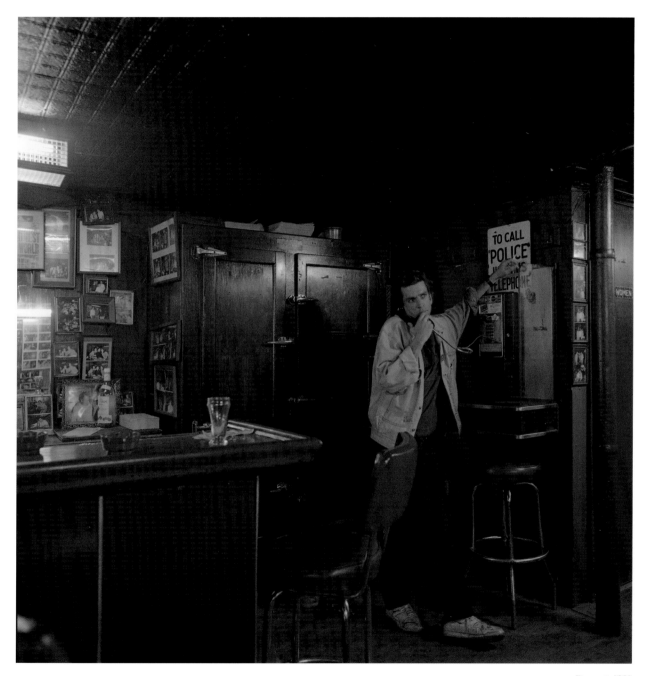

Dugout, 1991

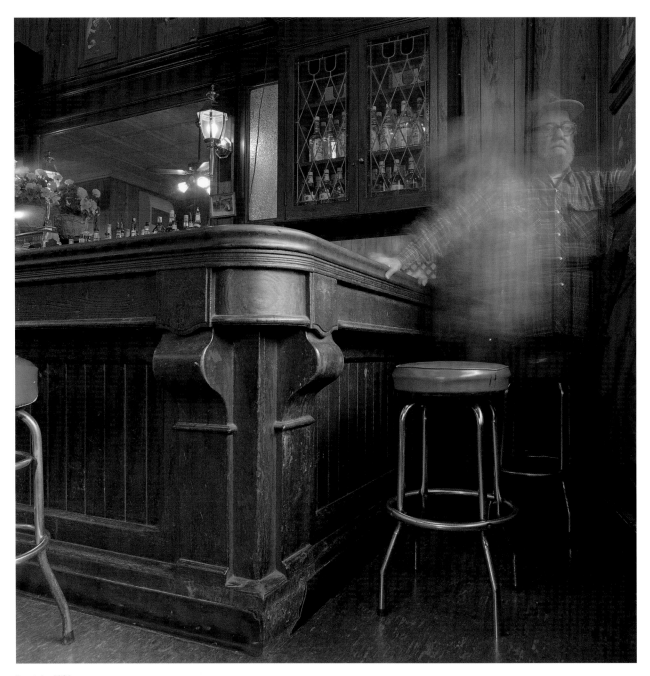

Lento's, 1991

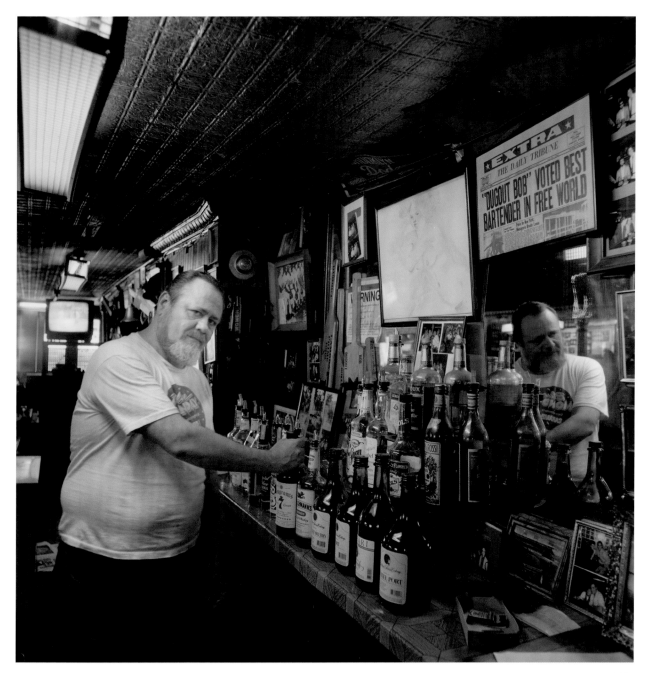

Dugout, 1991

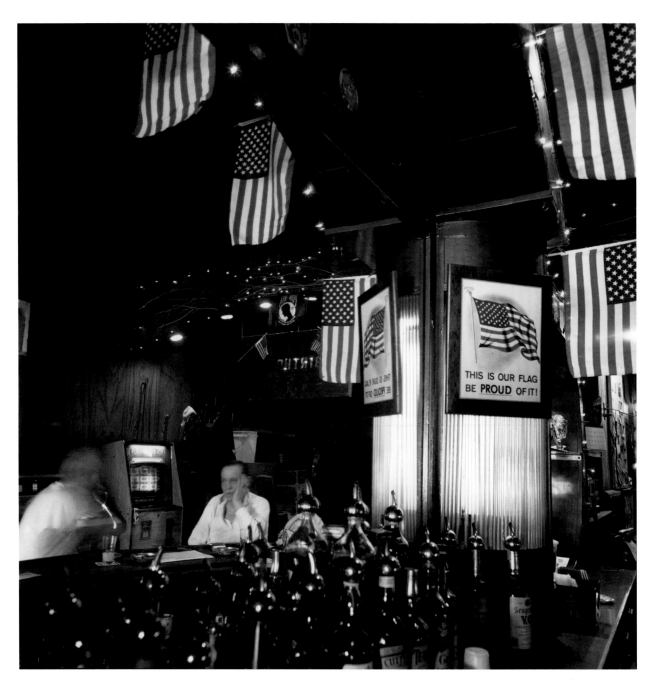

Dempsey's Crown Bar, 1991

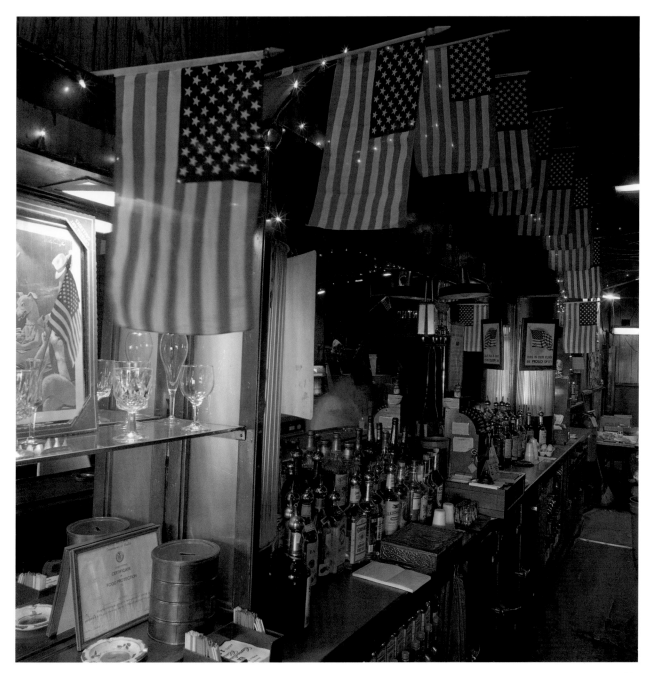

Dempsey's Crown Bar, 1991

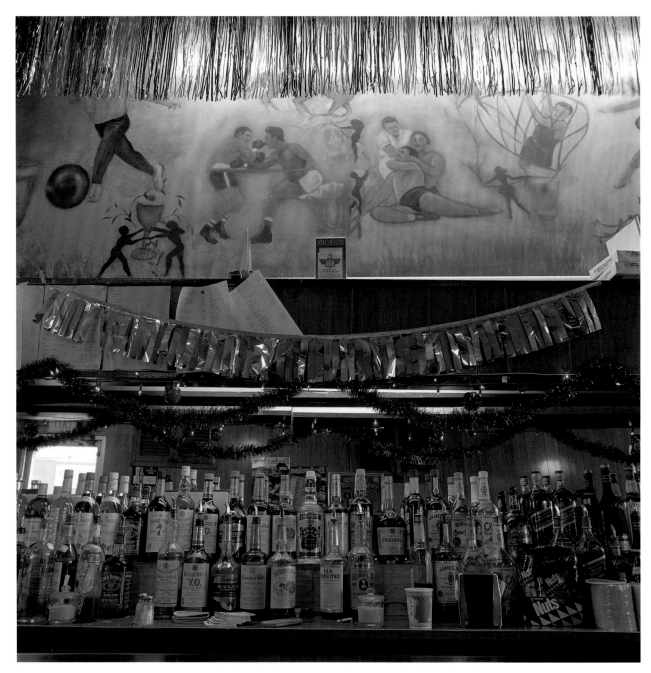

Wallace, 1991

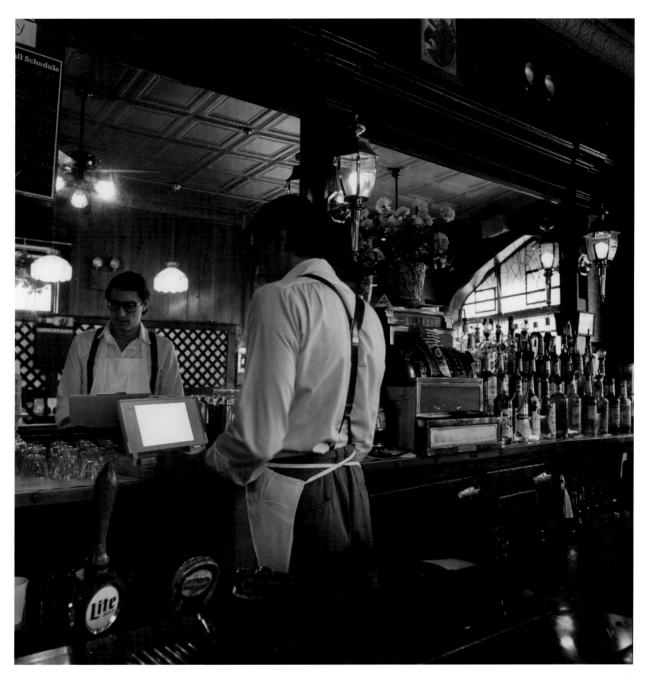

Lento's, 1991

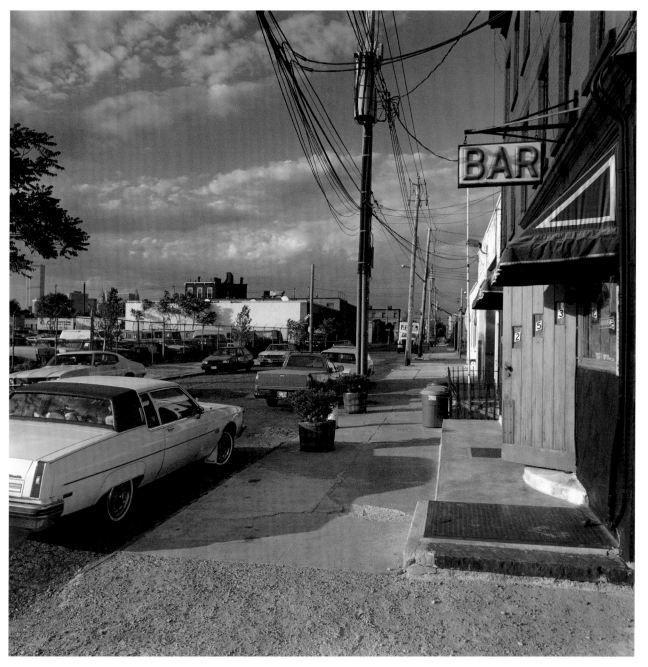

Balzano's, 1994

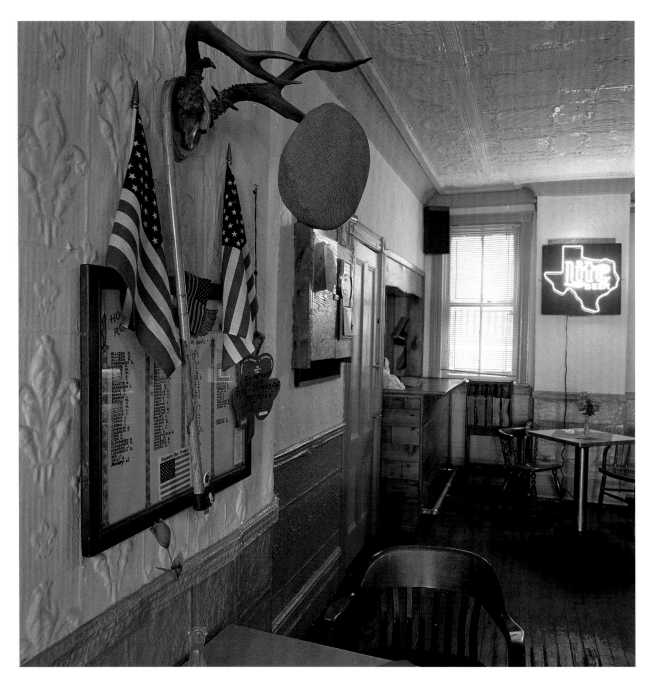

Shore Inn, 1992

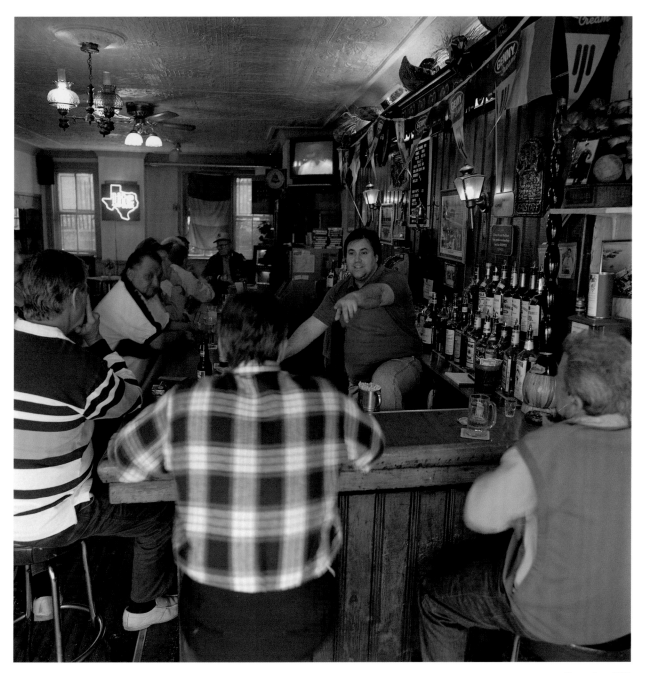

Shore Inn, 1992

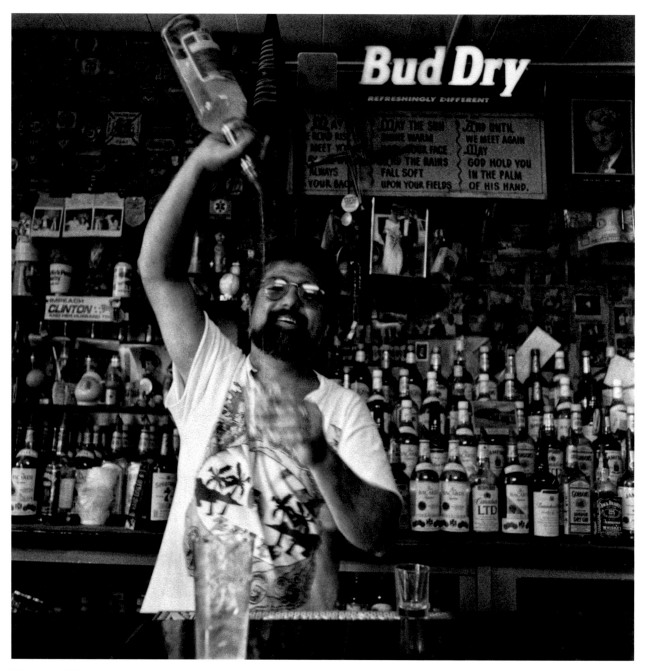

Glacken's, 1994

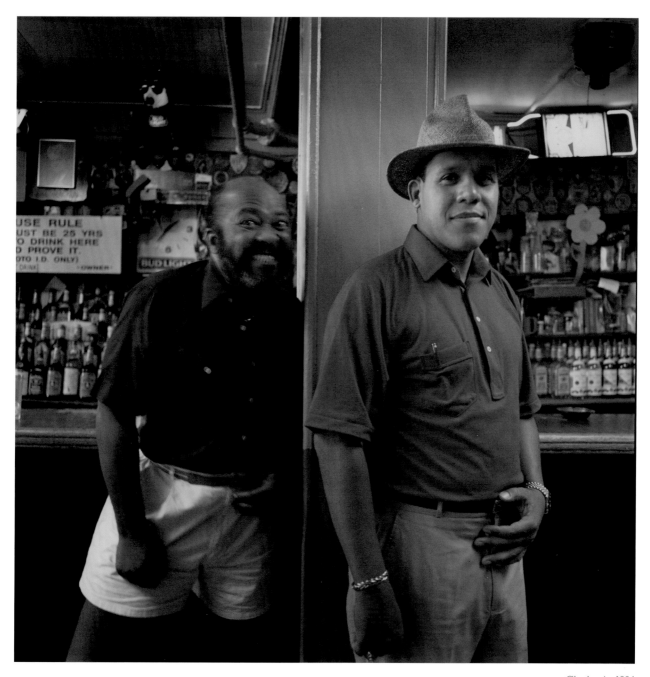

Glacken's, 1994

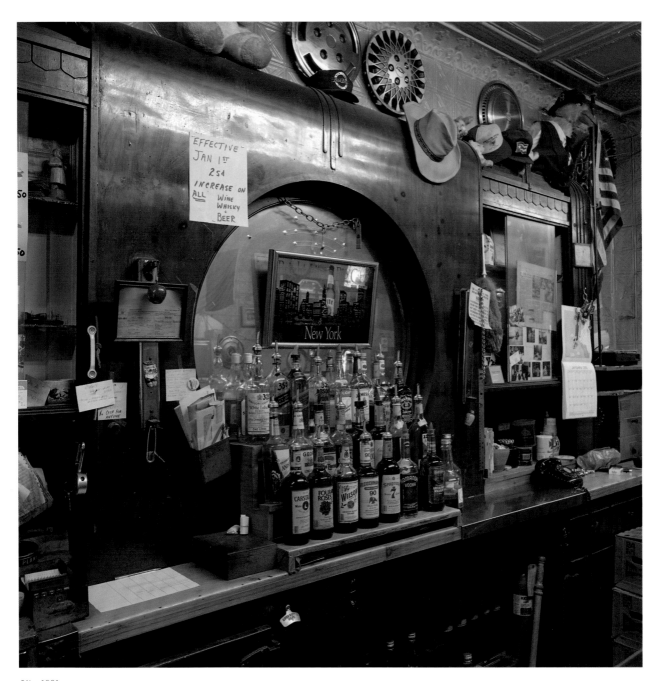

Al's, 1991

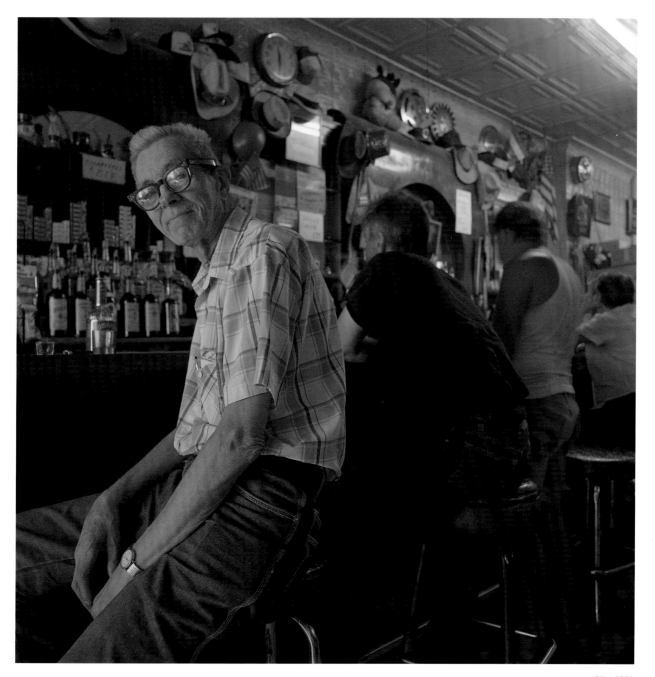

Al's, 1991

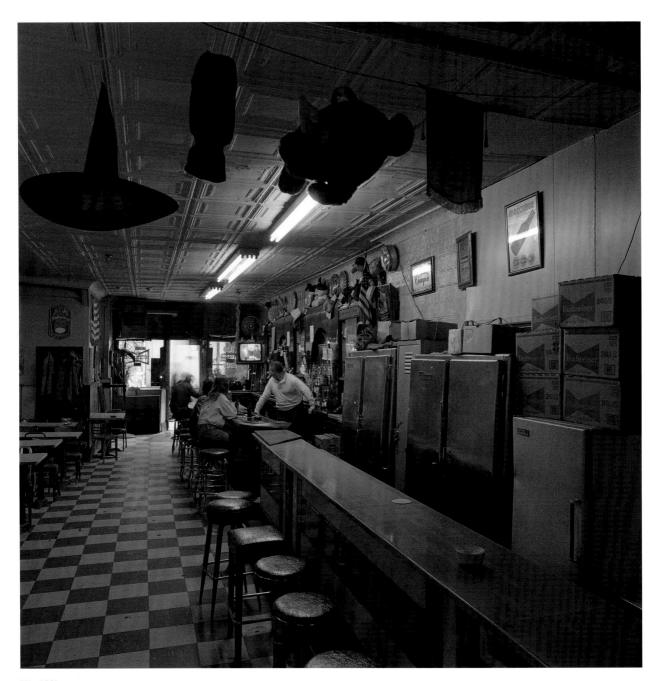

Al's, 1991

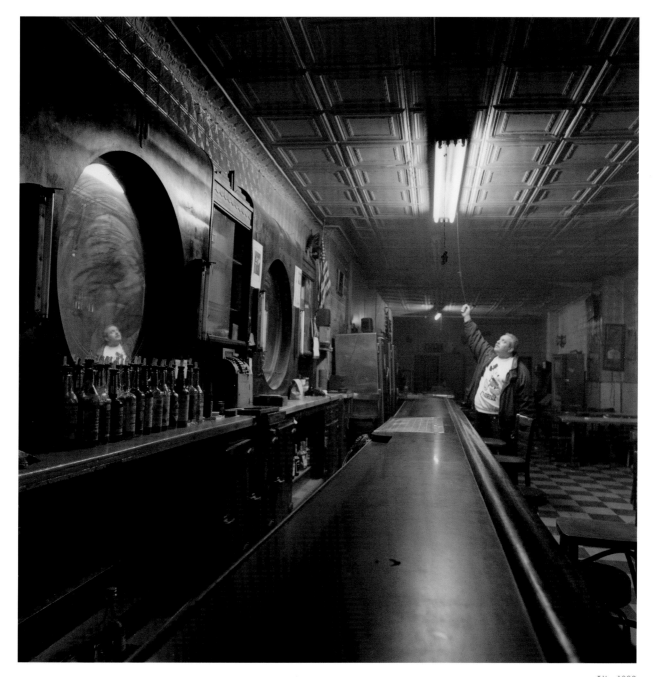

Al's, 1993

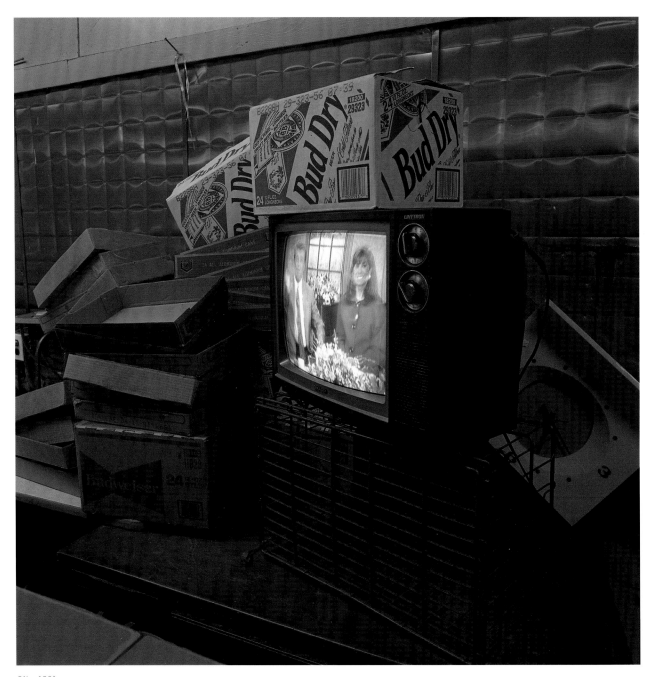

Al's, 1991

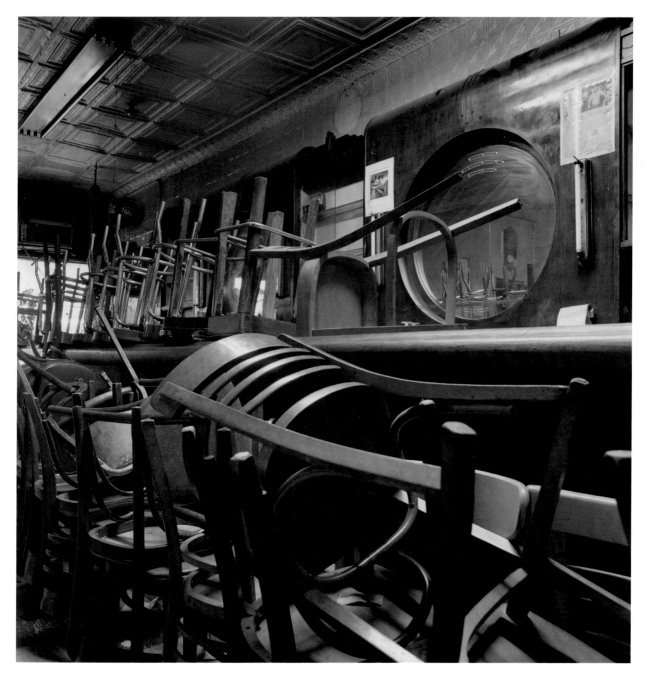

Al's, 1993

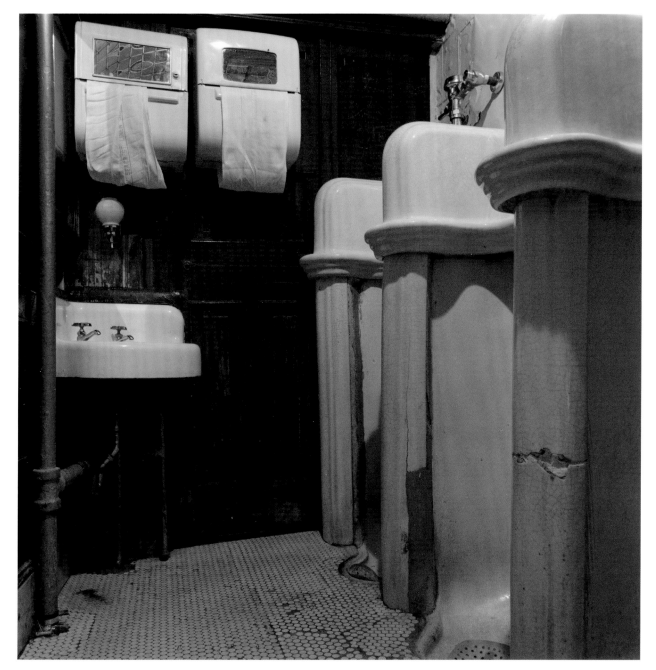

P. J. Clarke's, 1994

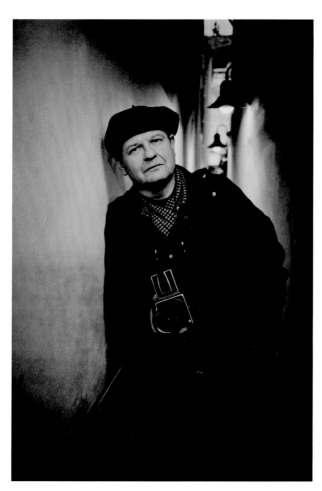

Jiří/George Erml

* 5. prosince 1945 v Brně – † 14. února 2008 v New Yorku, NY

studia – FAMU, Praha 1964 - 1969
absolvoval u prof. Jána Šmoka souborem fotografií *Kuks*

do roku 1980 žil v Praze jako fotograf ve svobodném povolání

v srpnu 1980 emigroval s rodinou přes Jugoslávii a Rakousko do USA

v roce 1981 se usadil v New Yorku (ateliér měl nejprve v Queensu, později v Brooklynu), a působil jako fotograf na volné noze

Jiří/George Erml

* December 5, 1945 (Brno, Czechoslovakia) – † February 14, 2008 (New York, NY)

Education – FAMU, Prague 1964-1969 (under professor Ján Šmok) graduated with the series of photographs *Kuks*

until 1980: lived in Prague as a freelance photographer

August 1980: emigrated with his family via Yugoslavia and Austria to the United States

1981: settled in New York (his first studio was in Queens, later in Brooklyn), where he worked as a freelance photographer

Samostatné výstavy / Solo exhibitions

1997 Gallery Art 54, New York
1996 Galerie Grandhotelu Pupp, Karlovy Vary
1995 New York: *Sebrané bary / Collected Bars*,
Uměleckoprůmyslové muzeum v Praze (kat.)
1977 Galleri Image, Aarhus
1969 Galleria il Diaframma, Milano
1969 Jiří Erml – *Fotografie*, Dům Pánů z Kunštátu, Brno (kat.)

Zastoupení ve sbírkách / Collections

Moravská galerie v Brně
Uměleckoprůmyslové muzeum v Praze
George Eastmen House, Rochester, N. Y.
soukromé sbírky / private collections

Knihy a katalogy / Books and Catalogues

Jiří Erml. Fotografie 1965–1968, Brno, Dům umění města Brna – Kabinet fotografie J. Funka 1969.

Lyons, Nathan (ed.): *Vision and Expression*, New York, Horizon Press 1969.

Šmok, Ján – Petr Tausk: *Giovanne fotografia cecoslovacca*, Milano, Il diaframma 1969.

Dufek, Antonín: *Fotografie (10 fotografů)*, Brno, Dům umění města Brna – Kabinet fotografie J. Funka / Bratislava, Galerie Profil. 1971.

Dufek, Antonín: *Československá fotografie 1971–1972*, Brno, Dům umění města Brna 1973.

Krčil, Bohumil (ed.): *Česká fotografie v exilu*, Brno, Host 1990 [připraveno v roce 1983 v New Yorku].

Looking East, Aarhus, Image og Aarhus Festuge 1990.

Fárová, Anna (ed.): *Československá fotografie v exilu*, Praha, Asociace fotografů 1992.

Suda, Kristián – George Erml: *New York: Sebrané bary / Collected Bars 1990–1994*, Praha, Uměleckoprůmyslové muzeum v Praze 1995.

Malý, Zbyšek (ed.): *Slovník českých a slovenských výtvarných umělců 1950–1998*, II., Ostrava, Výtvarné centrum Chagall 1998.

Saur. Allgemeine Künstler Lexikon. Die Bildenden Künstler aller Zeiten und Völker, Bd. 34, München / Leipzig, K. G. Saur 2002; autorem hesla je Antonín Dufek.

Dufek, Antonín: Fotografie 1970–1989, in Rostislav Švácha – Marie Platovská (eds.), *Dějiny českého výtvarného umění VI, 1958/2000*. Praha, Academia 2007, s. 752–787.

Fárová, Anna – Jindřich Přibík: *2 x. Přibík, Erml. 1964–2008. Paralely života a tvorby*, Jindřichův Hradec, Národní muzeum fotografie 2008.

Dufek, Antonín: *Třetí strana zdi. Fotografie v Československu 1969–1988 ze sbírky Moravské galerie v Brně / The Third Side of the Wall. Photography in Czechoslovakia 1969–1988 from the Collection of the Moravian Gallery in Brno*, Brno, Moravská galerie v Brně 2008.

Články / Articles

Fárová, Anna: 3 nuorta Tsekkoslovakiasta, *Kamera Lehti 20*, 1969, č. 7, s. 15–16.

Fárová, Anna: Absolventi fotografické katedry FAMU, *Fotografie* 16, 1972, č. 4, s. 34–36.

Halada, Andrej: Průvodce newyorskými bary, *Mladý svět* XXXVII, 1995, č. 13.

Suda, Kristián: Barový New York Jiřího Ermla, *bar & man* 1996, č. 1, s. 10.

[Autor neuveden], 2 x. Jiří Erml a Jindřich Přibík : fotografie z let 1962–2007, *Photo Art* 2008, roč. 3, č. 5, s. 79.

Přibík, Jindřich: Vzpomínka na Jiřího Ermla, *Temnokomorník* 2011, 7, s. 18.

Dokument o Ermlovi / Documentary about Erml

Trančík, Dušan: *Přístavní záležitost – Portrét fotografa Jiřího Ermla*, dokumentární film, Česká televize, Studio Brno, 1994.

Autorské texty / Texts by Erml

Erml, Jiří: *Periodizace dějin československé fotografie*, Diplomová práce, Praha, FAMU 1970.

Účast na knihách, fotografie v časopisech a online zdrojích (výběr) / Work for books, magazines and websites (selection)

Procházka, Miloslav K.: *Umělecká řemesla: o keramice, skle a nábytku*, Praha, Albatros 1977.

Šperky – Blanka Nepasická, Liberec, Severočeské muzeum 1977.

Adlerová, Alena: *Böhmisches Glass der Gegenwart*, Praha, Odeon 1979.

Adlerová, Alena: *Contemporary Bohemian Glass*, Praha, Odeon 1979.

Adlerová, Alena: *Současné sklo*, Praha, Odeon 1979.

Hartmann, Antonín: *Jan Beránek: hutní sklo 1954–1979*, Praha, Ústředí uměleckých řemesel 1979.

Klivar, Miroslav: *Pavel Ježek, Sklo*, Olomouc, Krajské vlastivědné muzeum 1981.

Krčil, Bohumil: *Sebráno v New Yorku 1987*, New York, samizdat 1987.

Ostergard, Derek E.: *George Nakashima – Full Circle*, New York, Weidenfeld & Nicolson 1989.

Warmus, William: *The Venetians: modern glass, 1919–1990*, New York, Muriel Karasik Gallery 1989.

Mangan, Kathleen Nugent (ed.): *Lenore Tawney: a retrospective*, New York, Rizzoli 1990.

Hribal, C. J.: *The Boundaries of twilight. Czecho-Slovak writing from the New World*, Minneapolis, MN, New Rivers Press 1991.

Vachtová, Ludmila – Ivo Kořán: *Stanislav Libenský – Jaroslava Brychtová*, Paris, Clara Scremini Gallery 1992.

Koskinen, Ulla et al.: *Steve Tobin at Retretti*, Punkaharjun, Retretti Art Center 1993.

Frantz, Susanne K. (ed.): *Stanislav Libenský, Jaroslava Brychtová : a 40-year collaboration in glass*, Munich / New York, Prestel 1994.

Tobin, Steve: *Reconstructions*, Collegeville, P. and M. Berman Museum of Art at Ursinus College 1995.

Tobin, Steve – Jean Perreault: *Steve Tobin: earth bronzes*, New York, O. K. Harris Gallery 1998.

Tawney, Lenore – Holland Cotter: *Lenore Tawney: Signs on the Wind, Postcard Collages*, San Francisco, CA, Pomegranate Communications 2002.

DeGroff, Dale: *The Craft of the Cocktail: everything you need to know to be a master bartender, with 500 recipes*, New York, Clarkson Potter Publishers 2002.

Kuspit, Donald: *Steve Tobin's Natural History*, New York, Hudson Hills Press 2003.

Nakashima, Mira: *Nature Form & Spirit: The Life and Legacy of George Nakashima*, New York, Harry N. Abrams 2003.

Tobin, Steve – Robert P. Metzger: *Steve Tobin: paintings*, Bethlehem, PA, The Banana Factory 2005.

Grande, John K.: *Steve Tobin: exploded earth*, Pomona, CA, AMOCA 2006.

Kříž, Jan: *Jan Steklík: umění hry*, Hradec Králové, Galerie moderního umění v Hradci Králové 2007.

http://www.craftinamerica.org/
http://www.janm.org/
http://www.shakerworkshops.com/
http://www.holstengalleries.com/
http://www.kingcocktail.com/
http://www.mostlyglass.com/
http://www.chihuly.com/
http://www.americancraftmag.org
http://collections.madmuseum.org/code/emuseum.asp?emu_action=media&id=660&mediaid=9451
http://www.glassart.org

Autorem rozsáhlých souborů barevných diapozitivů vytvořených k výstavám pro American Craft Museum a American Craft Council, Slide and Film Department (výběr)

Extensive series of color slides created for exhibitions at the American Craft Museum and American Craft Council, Slide and Film Department (selection)

The Handmade Paper Book (1982); Douglass Morse Howell Retrospective (1982); Papermaking USA (1982); Towards a New Iron Age (1983); Czechoslavakian [sic] glass, seven masters (1983); Raku and Smoke (1984); Rudy Autio Retrospective (1984); Craft today, poetry of the physical (1986); Glass (1986); The Saxe Collection, contemporary American and European Glass (1987); Interlacing, the elemental fabric (1987); What's New? American ceramics since 1980 : the Alfred and Mary Shands collection (1987); John Prip, master metal smith (1988); Lenore Tawney : a retrospective (1990).

Fotografie tohoto souboru byly vybrány z autorova archivu uloženého v New Yorku
u syna Vojtěcha Ermla a ze soukromé sbírky Ivo Gila.

Soubor fotografií newyorských barů z let 1990–1994 byl snímán středoformátovou kamerou Hasselblad 500 C
na svitkový film KODAK T-Max TMY 400/120 o citlivosti 400 ASA. Tento film byl zvolen pro svou vysokou expoziční
pružnost, která zaručuje velmi dobré výsledky i při expozici až na 3200 ASA.
Fotografie byly zvětšované samozřejmě opět na materiál firmy KODAK.

The photographs from this series were selected from Erml's archives in New York,
maintained by his son Vojtěch Erml, and from the private collection of Ivo Gil.

The series of photographs of New York bars from 1990–1994 was shot using 400 ASA Kodak T-Max TMY 400/120 film
and a Hasselblad 500 C medium-format camera. This film was chosen for its wide exposure latitude,
which provides excellent results even when pushing up to 3200 ASA.
The photographs were enlarged on Kodak paper.

Za pomoc a přispění k vydání děkujeme
*Jaroslavě Brychtové, Marii Erml, Jiří Egertovi, PhDr. Heleně Königsmarkové, Oldřichu Plívovi,
Dušanu Trančíkovi, PhDr. Petře Trnkové, Pavlu Váchovi, Aleši Vašíčkovi, Aleši a Davidu Voverkovým,
Daně Zámečníkové*

We would like to thank the following people for their support and contributions in making
this publication possible
*Jaroslava Brychtová, Marie Erml, Jiří Egert, Helena Königsmarková, Oldřich Plíva, Dušan Trančík,
Petra Trnková, Pavel Vácha, Aleš Vašíček, Aleš and David Voverka, Dana Zámečníková*

Jiří/George Erml
Moje bary | *Collected Bars*

Fotografie | *Photographs* Jiří/George Erml
Koncepce | *Conception* Ivo Gil, Kristián Suda a Karel Kerlický
Text Kristián Suda
Překlad | *Translation* Stephan von Pohl
Bibliografie | *Bibliography* PhDr. Petra Trnková
Grafická úprava | *Graphic design* Karel Kerlický
Předtisková příprava | *Prepress* KANT
Tisk | *Printing by* PB tisk Příbram, Czech Republic
Vydal | *Published by* KANT – Karel Kerlický, 2012
www.kant-books.com
ISBN: 978-80-7437-074-8